KB102967

달빛, 소리를 훔치다

달빛, 소리를 훔치다

초판 1쇄 | 2017년 9월 30일
지 은 이 | 류미월
펴 낸 이 | 김종경
편집디자인 | 코애드
출력·인쇄 | 올인피앤비
펴 낸 곳 | 북앤스토리
경기도 용인시 처인구 지삼로 590 (삼가동186-1)
전화 031-336-8585 팩스 031-336-3132
이 메 일 | iyongin@nate.com
등 록 | 2010년 7월 13일 · 신고번호 2010-8호
ISBN | 979-11-952202-0-5
값 13,000원

※파본은 구입처나 본사에서 바꿔 드립니다.
※이 책의 무단 전재와 복제를 금합니다.

이 도서의 국립중앙도서관 출판예정도서목록(CIP)은
서지정보유통지원시스템 홈페이지(http://seoji.nl.go.kr)와
국가자료공동목록시스템(http://www.nl.go.kr/kolisnet)에서
이용하실 수 있습니다.
(CIP제어번호 : CIP2017026209)

『이 책은 용인시문학창작지원금을 지원받아 출판되었습니다』

달빛,
소리를
훔치다

류미월 · 에스프리 산문집

작가는 늙지 않는다

첫 번째 산문집『달빛, 소리를 훔치다』를 세상에 선보입니다. 수록된 글은 2000년부터 2017년 사이에 쓴 글들입니다. 농촌여성신문〈류미월의 달콤 쌉쌀한 인생〉코너에 연재했던 칼럼과 문예지에 실렸던 수필을 중심으로 골랐습니다.

글이 좋아 끼적이는 시간이 쌓여가더군요. 글이 술술 써지다가도 막막할 때는 한 줄도 나아가지 못했습니다. 주제를 찾고 문장을 가다듬으며 글 한 편을 탄생시키기 위해 흘렸던 땀방울과 고민의 흔적들을 나 스스로 토닥여주고 싶었습니다. 지금 다시 읽어보면 글이 많이 미흡합니다. 세상에 내놓기가 부끄럽지만 내 깜냥만큼의 지난 발자국을 묶어내기로 용기를 냈습니다.

집 거실과 책상·침실·식탁 곳곳마다 책이 수북합니다. 손닿는 곳에 놓고 틈이 생길 때마다 읽곤 했지요. 대중교통으로 이동할 때도 시간을 활용했습니다. 책은 도움과 위로를 주는 친구더군요. 글쓰기는 외롭고 힘들 때마다 내 손을 잡아주었습니다. 시를 배우고

나서 수필을 보면 왜 그렇게 군더더기가 많을까 하는 생각이 들었고, 수필을 다시 쓰면서 시를 보면 왜 이렇게 알맹이가 없는 관념투성이일까 하는 딜레마에 빠졌습니다. 진심을 담아 수필을 쓰되 시적 함축미를 살리려고 노력했습니다.

한여름 매미소리가 더위를 부수고 간간이 서재로 들어오는 바람이 감미롭습니다. 매미는 소리로 존재를 알리고 나는 글로 존재를 알립니다. 서로 닮았습니다. 오래도록 글로 노래하고 싶습니다. 젊은 시절엔 장미나 백합·나리꽃 같은 크고 화려하고 확실한 것이 마음을 사로잡았습니다. 지금은 자잘한 야생화에 더 눈길이 오래 가는군요.

내 마음의 뜨락에 피어나는 꽃들을 활짝 피우기 위해 적당한 햇빛과 바람과 물을 주며 나의 글밭을 가꿔보렵니다. 한 줄의 글을 읽으며 누군가와 함께 아파하고 공감하며 희망과 용기를 갖는 글이길 소망합니다. 글을 쓴다고 예민하게 굴 때 불편을 감내해준 가족들에게 미안함과 고마움을 전합니다. "작가는 늙지 않는다"라는 말을 오늘도 되새기며….

2017년 여름

류미월

차례

5부—또 다른 선택

6부—연꽃을 만나고

7부_내 몸에는 매화나무가 산다

칼의 양면성

 이맘때면 어린 시절, 설 무렵 안방 풍경이 떠오른다. 요즘은 집에서 떡 썰 일이 없지만 그때만 해도 읍내 방앗간에서 가래떡을 뽑아와서 떡을 썰어야 했다. 밤새 떡을 써는 일은 아버지의 몫이었다. 엄마의 고단함을 덜어주는 아버지는 평소 모습과는 달리 푸근했다. 손이 벌게지도록 한참을 떡을 썰어주시던 그 칼은 사랑의 표현이자 정이 묻어났던 도구였다.

 차례나 생일 등 많은 식구들이 모이는 날엔 문제가 없는듯하다가 싸움으로 치닫는 일들이 종종 벌어진다. 별거 아닌 일로 큰소리가 나고 불편해진다. 도회지 자식들이 모인 고향집은 더 이상 꽃만 피는 산골이 아니다. 싸움의 발단을 들여다보면 제각각 잘 살고 못사는 질투심이 깔려 감정에 작용할 때가 많다.

 "세치 혀 속에 칼 들었다." 라는 선인들의 말은 '화(禍)'도 세치 혀

에서 일어남을 비유한 말이다. 무심코 한마디 툭! 던진 치명적인 말은 비수처럼 심장에 박힌다. 이럴 때는 독설을 바로 내뱉는 시퍼런 칼날보다는 할 말이 있어도 참는 무딘 칼이면 좋겠다. 무쇠로 된 칼만 칼이 아니다. 말의 절제가 필요하다. 제 몸의 상처야 자가진단과 치료가 쉽다지만 상대방의 상처는 가늠하기가 어렵다.

예로부터 길을 나설 때는 호신용으로 검(劍)을 허리에 차고 떠났다. 때와 장소에 따라 검은 사람을 살리는 활인검이 되고, 사람을 죽이는 살인검이 되기도 했다. 고질병처럼 고쳐지지 않는 습관으로 독설과 비난, 아첨의 말은 상대방에게 해를 가하는 말(言)의 칼날을 가졌다. 이왕이면 덕담, 따뜻한 말로 주변 사람에게 이롭게 쓰일 칼날을 품어보면 어떨까.

검도에서 무서운 칼은 칼집에서 뽑지 않은 칼이다. 상대방의 기

세를 파악하기 어렵다. 세상에서 제일 무서운 칼은 '보이지 않는 칼' 이다. 입춘도 지났다. 언 땅을 뚫고 나오는 복수초도, 봄을 준비하는 꽃들도 칼바람과 맞서 안에서 칼을 갈고 버틴 후 세상에 꽃이라는 이름으로 얼굴을 내민다.

미국의 인류학자 루스 베네딕트가 쓴 『국화와 칼』에 보면 일본인은 손에는 아름다운 국화를 들고 있지만 허리에는 차가운 칼을 차고 있다는 내용이 있다. 내세우는 얼굴과 속마음의 다름을 상징했다. 품었던 희망을 내 것으로 꽃피우려면 내게 향하는 칼날은 날카롭게 겨눌 일이다.

칼은 두 개의 칼이 따로 있는 것이 아니다. 하나의 칼에서 상반되는 양날의 칼날이 적용된다. 칼자루의 사용권은 내게 있다. 언어의 칼이든, 칼이든, 무디거나, 날카롭거나.

멍에

남의 경험담을 듣는 것만으로도 내 삶에 밑거름이 될 때가 많다.
내 경험인 듯 남의 경험인 듯 헷갈릴 때가 특히 그러하다. A가 말했
다. "요즘 부모 노릇 하기가 왜 이렇게 힘들지? 딸한테 정말 실망했
어. 내 딸 맞나? 싶어." 듣고 나서 뜨악한 나에게 A가 이유를 설명해
주었다. 외국에서 대학을 마친 딸은 귀국 후 좋은 직장에 취직했고
결혼도 시켰고 시가도 잘 사는 편이었다.

반면에 아들은 형편이 어려웠다. 해서 혼기에 찬 아들의 장래가
걱정된 부모는 일부는 대출금으로 충당해 아들 명의로 작은 아파
트를 샀다. 그러자 딸이 그 사실을 알고 전화를 걸어와 다짜고짜
따지더란다. 아들만 자식이고 딸은 자식이 아니냐고…. 듣는 순간
자식이지만 정말 미웠다고 했다. 자신의 노후대책 마련하기에도
급급한 부모들은 속이 상할 수밖에.

주말에 싱싱한 포도를 사려고 안성에 있는 포도농원에 갔다. 가까운 곳에선 '남사당 바우덕이 축제'가 열리고 있었다. 행사장에 들어서자 마침 입구에선 트럭에서 소가 내렸고 마차 행렬을 위한 채비가 한창이었다. 가까이에서 이런 광경을 눈여겨보게 되었다. 누런 암소 코에는 코뚜레를 걸고 차례대로 굴레를 씌우고 고삐를 묶고 어깨엔 멍에를, 등위엔 안장을 얹었다. 안장과 연결하여 수레를 달고 수레 안에는 머리를 풀어헤친 죄인을 태웠다. 그 과정을 지켜보는 동안 내 몸도 옥죄는 듯 갑갑함이 느껴졌다.

채비를 끝내고 행렬이 시작되었다. 외국인 참가자들이 자기 나라 전통복장을 입고 따라갔고 맨 뒷줄에 소가 걸어갔다. 따가운 햇볕에 멍에를 멘 소는 큰 눈망울을 껌벅이며 힘겹게 걸어가고 있었다. 소를 보다가 A의 얼굴이 겹쳐졌다. 굽은 등과 큰 눈이 닮았다. 자

식들 뒷바라지로 숨차게 달려온 삶이었을 것이다. 이제 자식들을 키워놓고 한숨 쉬려고 했는데 자식들의 이기심이 어미의 고삐를 죄는 것이다.

네 집 내 집 할 것 없이 녹록하지 않은 세상이라선지 다들 마음의 여유가 없는 듯하다. 자식에 대한 사랑도 어느 한쪽으로 기울면 집안이 시끄러워지지 않던가. 누이가 동생을 업어 키우던 시대는 지났다 해도 푸근했던 가족애마저 사라지는 것 같아 씁쓸하다.

행렬이 끝나가고 먹거리 장터 한쪽에는 돼지국밥과 막걸리가 준비되어 있었다. 퇴장하는 소의 발은 부었는지, 퉁퉁한 발로 뚜벅뚜벅 무소의 뿔처럼 앞으로 향했다. 멍에는 소만 진 게 아니었다. 고단함을 내려놓고 숨을 고르는 세상의 어미 아비들로 장터가 붐볐다.

몸통을 흔드는 꼬리

영화관에 자주 가는 편인데 요즘 들어 뜸해졌다. 최근에 이렇다 할 히트작이 없어서 일까? 그보다는 온 나라를 태풍처럼 강타한 '최순실 게이트'의 실상이 시시각각으로 영화보다 더 드라마틱하게 펼쳐져서이다. 양파껍질은 하나씩 벗기다 보면 결국은 끝이 보이는데 이와는 달리 끝을 가늠할 수 없이 밝혀지는 사실들이 〈전설의 고향〉에나 나올 법한 이야기여서 분노감과 비애감이 든다. 일부 발표된 검은돈에 입이 딱 벌어진다. 두 발을 딛고 사는 이 나라 현실이 한없이 나를 초라하고 수치스럽게 한다.

정지용의 시 「호수」를 패러디해봤다. "뻔뻔한 얼굴이야 마스크와 모자로 가린다지만 국민 앞에 지은 큰 죄는 하늘도 땅도 용서 못하니 고개를 떨 굴 수밖에". 권력을 등에 업고 칼을 휘두른 행각이 하나둘 밝혀질 때마다 어안이 벙벙해진다. '그들만의 천국'에서 온

갖 것 다 누리며 눈 가리고 아웅 하듯 부정으로 쌓은 바벨탑이 무너질 줄 그들만 몰랐던가.

나의 평소 식습관은 음식을 적게 먹는 편인데 어쩌다 뷔페식당이나 큰 음식점에 가면 그곳 분위기와 맛깔스런 음식에 이끌려 과식할 때가 있다. 그런 날은 탈이 나서 약에 의존하기에 십상이다. 그들이 과식한 검은돈의 꼬리는 길어도 너무 길었다. '꼬리가 길면 밟힌다'라는 속담은 삼척동자도 다 아는 말인데…. 나라를 송두리째 뒤집고 있는 요즘의 사태는 기형적으로 길어진 물고기의 꼬리가 멀쩡한 몸통에 흠집을 내고 뒤흔드는 꼴이 되고 말았다. 어이없이 상처를 입은 몸통인 순박하고 선량한 국민은 그래서 온몸으로 분노하는 것이다.

대통령에 대한 믿음, 정부에 대한 신뢰, 국가에 대한 기대가 한

꺼번에 무너지고 있는 요즈음이다. 지난 주말 필자도 광화문 시위현장에 있었다. 군중은 마치 장자의 「소요유(逍遙遊)」에 나오는 '곤(鯤)'을 떠올리게 하는 거대한 물고기 같았다. 현장에는 희망을 갈망하는 촛불로 하루 저녁에 100만 명이 하나가 되는 힘을 과시했다.

광장에 마련된 무대 위에는 시민 발언대에 나선 시민들의 비난과 분노가 하늘에 닿았고, 다른 쪽에선 가수의 열창을 따라 부르는 사람들로 가득했다. 분노와 축제의 장이 공존했다. 내 나라를 포기하지 않겠다는 각자의 다짐이자 함께 견디어내자는 위로이기도 했다. 타오르는 촛불이 정치추문을 뜻하는 '게이트(-gate)'를 넘어 새로운 '문(門)'으로 환하게 열리는 Gate이길 희망했다. 광장을 지키던 시간은 어두워도 어둡지 않았다.

파괴할 권리

'냉장고 문짝이 떨어져 나가고 대형 TV 화면이 깨진다. 도끼와 전기톱으로 집안 구석구석을 닥치는 대로 부숴버린다.' 파열음에 공포감이 들다가도 묘한 후련함이 느껴진다. 남자 주인공은 무엇이든 파괴하지 않고는 살 수가 없다. 부수면서 그 안에서 슬픔의 실마리가 풀리는 것처럼 집요하게 같은 일을 반복한다.

최근 상영 중인 영화 〈데몰리션(Demolition)〉에서 보여주는 장면들이다. 남자 주인공 '데이비스(제이크 질렌할 분)' 는 교통사고로 하루아침에 아내를 잃는다. 상실감에 빠진 그는 뭔가를 고치기 위해선 전부 분해하고 그 속에서 원인을 알아내야 된다고 믿는다. 산산조각 나버린 감정 속에서 자신을 찾아가는 해법처럼 무서운 파괴력을 보여준다.

완전한 파괴는 어떤 의미에서는 새로운 시작일 것이다. 오래된

건축물은 수시로 보수공사 하는 것보다는 새 건물을 짓는 게 효율적일 때도 있지 않던가. 억지 같지만, 사람에 대입해보면 머릿속에 낡은 생각들이 가로막혀 있으면 새로운 생각들이 들어갈 구멍이 없을 것이다. 머릿속을 비워야 여유로운 공간 속에서 좋은 생각들이 자리할 수 있지 않겠나.

본격적인 휴가철이다. 휴가철에는 나를 내 자리에 놓아두어야겠다. 매번 생각하다가 중간에 포기할지도 모르겠지만 올해만큼은 그랬으면 좋겠다. 첫 번째 행동 수칙. 휴가 기간만이라도 '완전한 나'로 살아보는 거다. 일단 호칭부터 파괴해보면 어떨지. 엄마·아내·며느리·남편·가장이라는 호칭들을 모두 훌훌 떼어버리고 잠시 본래의 나로 돌아가서 자유인이 되어 보는 일. 나는 나를 주체적으로 파괴할 권리가 있다. 자신을 스스로 옥죄는 가치관과 의무감

들로 인해 숨통을 막던 장벽을 부숴보는 거다.

가수 김국환은 노래했다. "자～이제부터 접시를 깨자, 접시 깬다고 세상이 깨어지나" … '우리도 접시를 깨자'라는 이 노래를 듣다 보면 여성을 위한 위안처럼 들리며 속이 다 후련해진다. 마음속에 쌓인 화나 분노를 파괴하고 여유 있고 즐거운 마음을 가져보는 거다.

부정적 의미의 파괴가 아닌 긍정적 의미의 파괴를 말하고 싶은 거다. 휴가 기간만이라도 뇌 속의 불필요한 강박들을 파괴해야겠다. 'break'라는 단어를 사전에서 찾아보니 〈깨다, 부수다 외에 명사일 때는 휴식(休息)〉이라는 의미로 쓰인다. 휴가를 맞아 나를 힘들게 하는 목록을 정하고 맘껏 부숴야겠다. 비움은 다시 시작할 힘을 준다.

잃어버리고 사는 것들

이웃에 살면서 친하게 지냈던 부부가 새집을 지었단다. 장소를 물어보니 하늘이 높고 호수가 내려다보이는 곳이라고 말했다. 진짜? 싶었지만 가보지는 못했다. 설마 그런 곳이 있으려고… 경험담을 들어보니 과장은 아닌 듯하고 나 같으면 엄두도 못 낼 일이었다.

집을 짓는 동안 두 사람은 평생 안 해도 될 경험까지 했다고 했다. 부인은 암 수술까지 했고 인부들은 마음처럼 움직여주지 않았고 내 돈 들여 내 집을 짓는데도 설계도대로 마무리가 안 되더라고 했다.

그런데 호수를 보고 있노라면 모든 게 얼음처럼 녹더란다. 하지만 부부는 합창하듯 "내 생애 다시는 집 같은 건 안 짓는다."라고 말했다. 집을 지어보니 사소한 것부터 하나하나 다 챙겨야 했고, 아파트를 막상 떠나려고 하니 아파트 생활의 편리함이 고맙게 느껴졌다고 했다.

식구들이 빠져나간 시간에 아파트는 혼자임을 일깨워주는 큰 거울 같다. 숨으려고 해도 숨을 곳이 없다. 네모난 거실 벽면 중앙에는 TV가 걸려있고, 소파가 있고 항상 제 자리에 있는 물건들이 편리할 때도 있지만 고인 물처럼 권태로움이 있다.

그럴 때 내가 찾는 곳은 벤치가 있는 아파트공원 쉼터다. 산과 연결된 그곳엔 가만히 앉아있다 보면 또르르 똑똑! 하고 도토리들이 굴러 와 발밑에서 멈춘다. 굴참나무에선 청설모가 나무 사이로 옮겨 다니고 땅에선 까치들이 모이를 쪼느라 바쁘다. 살아 움직이는 것들의 풍경이 좋다. 하늘에 구름은 같은 구름이라도 아파트 거실에서 봤던 구름과 느낌이 이렇게 다르다니. 이런 자연의 변화와 살아있는 느낌 때문에 힘들어도 집을 짓고 이사하는 거겠지. 그 부부도.

아파트에서 거실 같은 역할을 했던 것이 농촌에서 살 때 마당이

지 싶다. 마당 한가운데 있는 네모난 화단엔 꽃들이 가득했었다. 채송화, 봉숭아, 백일홍, 맨드라미 등… 열린 대문으로 이웃 사람들이 오갔고 우물가 화덕에선 국수가 익어가고 있었다. 사람 사는 냄새가 났고 이맘때면 화단에 핀 꽃 중에 빨간 맨드라미꽃이 제일 강렬했다. 자식이 큰 벼슬을 하라는 소망으로 부모님은 닭 벼슬을 닮은 맨드라미를 많이 심으셨겠지.

서울 사는 사람들이 북촌의 오래된 골목길을 찾아 걷는 것도 잃어버린 것들에 대한 향수 때문이리라. 나도 농촌에 집을 짓고 전원 생활을 할 날이 오기는 오는 걸까. 이참에 꽃집에 가서 맨드라미를 사 와야겠다. 꿩 대신 닭이라고 베란다에 심어 두고 고향의 앞마당을 옮겨온 것처럼 최면이라도 걸어볼 참이다.

달빛, 소리를 훔치다

　농촌에 사는 친구가 밤을 주워 가란다. 생각 없이 나섰는데 '알밤 휴게소'가 있고 계속해 달리다 보니 벼 베기가 한창인 논들이 널려 있다. 내 차 옆으론 자전거를 타고 가는 청년이 나란히 달리고 있었고 초등학교 4학년 가을 운동회가 자연스럽게 겹쳐졌다. 그때 운동장 사열대 위에는 상품이 내 키만큼 쌓여있었지 아마. '賞'이라는 큰 글씨가 찍힌 두툼한 공책 묶음이 얼마나 탐이 나던지. 하필이면 내가 달리는 조에 달리기 선수가 있을 게 뭐람. 달리기 시합에서 나는 무리해서 달리다 넘어졌고 무릎을 심하게 다쳤다. 그날 이후로 걸어서 통학하기가 힘들 정도였고.

　우리 집은 신작로에서도 한참 들어간 한적한 곳이었다. 담임선생님은 자전거로 통근하셨고 무릎을 다친 다음 날부터 선생님의 자전거 뒷자리가 내 자리였다.

　당시엔 선생님이니까 당연히 해주시는 줄만 알았다. 그 은혜가

얼마나 큰 것이었는지 자식을 키우면서 깨닫게 되었다. 내가 선생님의 처지였다면 그런 실천을 할 수 있었을까? 그때는 감사하다는 말도 제대로 못 했고 그렇게 시간이 흘렀다. 가을 길을 달리다 문득 선생님이 그리워졌다.

'김영란법'이 시행되면서 교수에게 캔 커피를 건넸다고 신고하는 세상이 돼버렸다. 없어져야 할 것은 없어져야 할 세상이지만, 세상의 따스한 것들마저 사라지는 것 같아서 쓸쓸해진다. 변화의 물결에 투명하지 못한 것들만 사라졌으면.

이런저런 생각을 하며 달리다 보니 목적지에 도착했고 친구들이 모였다. 저녁연기가 오르는 굴뚝이 정겨웠고 친구는 우리를 위해 구들장을 따끈하게 데워놓았다. 저녁상에 오른 아욱국은 텃밭에서 바로 캐서 끓여선지 더 구수했다. 산자락에 위치한 친구의 집은 탁 트인 공간 덕분에 체증이 확 뚫리는 것 같았다.

친구 집 뜨락에 우리보다 한발 먼저 도착한 달빛도 우리 곁에 앉았다. 처마 끝에 달린 풍경이 가을바람에 맞춰 중저음의 소리를 냈고 벌레들의 울음소리가 마음속에 파고들었다. 우리들의 이야기도 정답게 들렸다.

자연의 소리를 들으며 방에 누워있으니 행복한 기분이 들었다. 아궁이 장작불에선 밤이 탁~ 타닥! 익어가는 소리가 어떤 음악보다도 감미롭게 들렸다.

도시를 벗어나는 것만으로도 마음이 여유로워졌다. 농작물이 익어가는 농촌을 자주 찾아야겠다. 복잡하지 않고 넘치지 않는 것들의 생명이 따사롭게 눈을 맞춘다. 바라만 봐도 마음이 부자가 되는 솥단지만 한 누런 호박, 가지, 노각, 빨간 고추, 그리고 알밤들….

어떤 삼합

　장대비가 오는 날 도심으로 가는 버스를 탔다. 평소에 남편 일에 도움을 주는 고마운 부부를 초대해서 음식을 대접하러 가는 길이었다. 여름철 민어는 처진 기운을 회복시켜준다는 말이 있어서일까. 횟집에 도착해보니 손님들로 가득했다. 제철 맞은 민어는 가격도 비싼 편이었다. 우리도 큰 마음먹고 민어회를 주문했고 한 접시 나오는 도톰한 회에 군침이 돌았다. 천천히 음미하며 먹는 회 맛이 입 안에 퍼지며 감칠맛을 낸다. 묵은지와 싸서 먹으니 별미였다. 통영에서 올라왔다는 민어는 매운탕도 깊은 맛이 났고 시원했다. 더위에 지친 몸에 기운이 돌았다. 삼복염천을 견디는 몸에 귀한 대접을 한 것 같아서 좋았다.

　민어 한 점에 맥주 한 잔을 하고 나니 몸에 흥이 돈다. 회 한 점 먹었다고 이런 기분이 들었을까. 기분을 좋게 하는 요인은 따로 있었

다. 외출하기 전 아침부터 오후 늦게까지 집 베란다 창고를 정리했다. 한 집에서 오래 살다 보니 묵은 살림이 많았다. 안 쓰는 그릇들과 잡동사니들을 정리했다. 불필요한 군살을 뺀 넉넉한 공간이 마음껏 숨을 쉬는 것처럼 느껴졌다. 그런 상쾌한 마음이 안주처럼 작용했던 거다. 식사를 마치고 걷는 강남의 밤거리가 역동감을 줬다. 네온사인이 화려했고 젊은이들의 발걸음이 빨랐고 빗소리도 시원하고 경쾌했다.

많이 걸어서인지 귀가 후 피로가 몰려왔다. 일찍 잠자리에 들려고 모시이불을 꺼냈다. 열대야에 잠을 도와주는 것이 모시 이불이다. 잘 세탁해서 말린 까슬까슬한 모시이불은 단잠으로 이끄는 고마운 매개체다. 불면으로 밤을 새우고 나면 하루가 힘들어지고 삶의 질이 저하된다. 숙면은 휴식과 평온을 주는 반면 불면은 고통을

낳는다. 졸음운전은 대형사고로 이어지지 않던가. 눈꺼풀이 무겁다고 느낄 때는 무조건 잠을 자고 본다. 꼭 해야 할 일이 있다면 새벽에 일어나서 맑은 정신에 마무리하는 편이다.

하루를 돌이켜 보니 창고정리를 하고 시원해진 공간이 기쁨을 줬고 좋은 기분으로 고마운 분과 민어회를 먹어서 더 맛있었다. 게다가 시원한 모시 이불을 덮으니 부러울 것이 없었다.

미각을 좋게 하는 음식의 3합에는 '목포식 3합(홍어회+돼지고기+묵은지)'과 '장흥식 3합(키조개 관자+소고기+표고버섯)'이 있다. 오늘 베란다 창고 정리와 민어회와 모시이불은 하루를 즐겁게 해준 궁합이 잘 맞는 나만의 '여름날의 삼합(三合)'이었다. 화학적 작용을 일으키는 미각의 삼합은 아닐지라도.

귀한 것도 즐겨야 공짜

여름엔 그러지 않았는데 가을에 들어오면서부터 자주 집 밖을 나가게 된다. 가을 추수처럼 햇볕이 무르익은 듯하고 거리도 겸손하게 가을을 맞이하는 듯하다. 한 폭의 그림 같은 인근 탄천을 자주 걷게 된다. 멀쑥하게 키 큰 갈대가 수줍게 흔들거리고 물가엔 백로와 청둥오리들이 삼삼오오 정겹다.

그들을 보노라면 나도 모르게 '뭔가 잘 풀릴 것 같다'는 생각이 든다. 갱년기에 접어드니 예전보다 운동을 챙기게 된다. 가을 햇빛에 비타민 D를 보충하는 것이 건강에 이롭지 않겠느냐는 의무감 같은 걸로 걷기 시작한 것인데, 걷다 보니 모든 것들로부터 해방된 느낌이다. 건강으로부터 생각으로부터 모든 것들로부터.

걷다가 그만두는 것도 내 마음이고 벤치에 앉는 것도 내 마음이고 생각을 그만 두는 것도 내 마음이다. 그러다가 꽃 하나가 눈에

들어왔다. 먼 곳에선 국화처럼 보였는데 가까이에서 보니 구절초다. 구절초는 9월 9일에 꺾어서 시집가는 딸에게 달여 먹일 정도로 여자들에게 효능이 있다고 알려져 있다. 얼마 전까지만 해도 구절초와 쑥부쟁이를 구별 못 했는데 이젠 확실하게 구분할 수 있다. 쉽게는 꽃잎이 흰색이면 구절초이고 보라색이면 '쑥을 캐는 불쟁이의 딸'에서 유래한 '쑥부쟁이'이다. 조금만 관심을 두고 꽃 이름이 붙어 있는 안내판을 보거나 스마트폰으로 검색해 보면 확실하게 구분할 수 있다. 관심 있게 보고 호기심을 가지면 야생화를 제대로 알아가는 재미가 있다. 무엇이든 덤벙대고 대충대충 지나가면 제대로 아는 것이 없다. 실수의 오류가 반복될 뿐이다.

여자들은 잠시 정지된 차 안에서도 화장을 할 수 있다. 핸드백에서 콤팩트를 꺼내서 얼굴에 바르고 색조 화장까지 마무리할 수 있다.

요리조리 시간을 재단해가며 살림도 잘하고 바깥일도 잘할 수 있다. 이렇게 시간을 함부로 낭비하지 않고 잘 활용하는 사람들을 보면 '시간의 부자'로 사는 것 같아 부러운 마음이 든다.

돌아보면 내게 이로움을 주는 귀한 것들은 공짜일 때가 많았다. 부모님이 주셨던 사랑이 그랬고 공기와 햇빛과 적절한 바람, 주변의 좋은 경치도 모두 공짜였다. 시간의 주인공이 되는 것도 마음먹고 실천하면 공짜였다.

하지만 건강을 잃으면 이런 공짜를 누릴 수가 없지 않겠나. 올가을엔 나와의 약속을 지키며 일주일에 서너 번은 집 밖을 걸을 것이다. 가을바람에 지는 낙엽은 건강을 다짐하게 한다. 마치 떨어지는 죽음 앞엔 '모든 게 다 헛것!' 이라는 듯 후드득 떨어진다.

돌아가고 싶지 않은 시절

백화점 엘리베이터 앞에서 순서를 기다리다 다음 차례로 밀렸다. 젊은 주부가 아이를 태운 큰 유모차를 밀고 들어가자 몇 명 타지도 않았는데 더 이상 탈수가 없다. 시중에 인기 있다는 고가의 외제 유모차였다. 이런 경우를 당할 때마다 황당하다. 엘리베이터를 독채로 전세 낸 것처럼 뒷사람들에게 미안한 기색조차 없는 그런 행동은 공간 사용에 대한 무언의 폭력처럼 느껴졌다.

한 번은 시골길을 걷는데 동네에 들어서자 할머니가 유모차에 몸을 의지하고 밀며 가신다. 유모차에는 삶은 고구마가 비닐봉지에 담겨있다. 할머니에게 말을 건넸다. 마을회관에 친구를 만나러 가신 단다. 자잘한 물건도 실을 수 있어서 좋고, 낡은 유모차가 편리하다고.

주말에 시골의 들길을 걷다가 무궁화호를 타고 오는 창가에서 두 여자의 그림이 오버랩 되고 있었다. 백만 원이 넘는다는 외제 유

모차를 갖고 다니는 도도한 젊은 새댁도 먼 훗날엔 할머니가 될 것이다. 젊지도 늙지도 않은 중년의 내 입장에서 두 여자의 삶을 헤아려 보았다.

등이 휜 할머니의 몸이 주는 느낌은 애잔했지만 쭈글쭈글한 얼굴에는 맑은 미소가 있었다. 큰 욕심 없이 들꽃처럼 편안해 보였다. 한편 도시의 젊은 새댁은 물질적 충족감으로 고가의 유모차와 비싼 옷과 장신구로 치장은 했지만 얼굴엔 여유라곤 없고 이기심이 가득 차 있었다. 공용 공간에서 작은 유모차를 사용하는 배려심이 부족했다.

단풍진 들녘을 지나 기차가 상행선을 달리고 있다. 다시 두 여자의 모습이 겹쳐진다. 누구의 삶이 더 행복하다고 할 수 있을까?

요즘엔 청첩장이 자주 날아든다. 친구 딸이든 식장에서 처음 만

나는 지인의 딸이든 웨딩드레스를 입은 신부를 보면 왜 이리 마음이 아리고 짠해지는지 모르겠다. 저 멀리서 출발한 높낮이를 알 수 없는 세파의 파도소리가 들려오기 때문인가. 결혼식장에 가면 주책없이 눈물이 자주 난다. 마치 무슨 일이 있는 것처럼.

여자의 일생을 돌이켜보면 결혼해서 아이를 낳고 큰일들을 치르면서 몸 한구석에 생강을 달고 사는 것처럼 짠하며 아리다.

기차에서 잠시 꿈을 꾸었다. 내가 젊은 날로 돌아가 고가의 유모차에 아이를 태우고 외출하는 꿈을. 하지만 그 꿈이 실현된다 해도 별로 젊은 날로 돌아가고 싶지 않다. 그 무례한 여인도 이 시대가 만든 것일까? 젊음 자체가 행복인 시대가 다시 오길 꿈꾸고 싶다. 내가 나약해져서인지, 각박해진 세태 탓인지, 지금 이 세상 이대로라면 나 돌아가지 않을래….

혼자만 잘 살믄

새해가 밝았는데 뭐 달라진 것도 없고 특별히 계획했다기보다는 무작정 남쪽으로 달렸다. 홀가분하게 철저하게 나만의 자유로움을 만끽하고 싶었다. 친목 모임에 가면 흥보는 듯하다가 결국은 돌려서 제집 자랑하는 사람들 때문에 음식을 먹다가 수저를 놓고 싶어진다. 지난주에는 오랫동안 연락이 끊긴 친구한테서 문자메시지가 왔다. 막둥이 아들이 올해 수시에서 서울대, K대 4년 장학생 등 4군데 유명 대학에 동시에 합격했다는 소식이었다. 평소에 안부 없이 지내다가 뜬금없이 날라 오는 이런 소식들이란.

어젯밤 꿈속에서는 동창생끼리 여행을 갔다가 한 친구가 치명적 약점을 건드리며 시비가 붙어서 한바탕 난리를 피우다 화들짝 깼다.

몇 시간을 달려 도착한 장흥의 편백 나무숲에는 쭉쭉 뻗은 나무들이 시원스레 서있었다. 요즘의 화두처럼 힐링, 이곳에도 '숲 속 힐

링 코스'라는 게 있다. 모름지기 세속을 떠나 산속으로 들어와야 치유가 되는가 보다. 숲 속엔 황토집이 있고 연못 옆에는 한겨울인데 동백꽃이 만발하였다. 빨간 꽃을 보는 순간 마음이 뜨거워졌다. 나무 아래에는 맥문동 군락들이 까만 열매를 달고 눈동자처럼 반짝이고 있었다. 숲 속에는 나무로 만든 컵 모양의 조형물이 있다. 맑은 바람을 한잔 권하는 듯. 한참을 걷다 보니 나뭇잎이 흔들리며 바람소리가 거세다. 숲 속을 이리저리 한참을 걷고 또 걸었다. 일행도 없이 혼자 걷다 보니 혼자만의 자유가 뭐 그리 좋다고 오만을 떨었는지… 슬며시 사람이 그리워진다. 혼자 있다가 갑자기 아프기라도 하면 어쩌나. 고독이 두렵게 느껴졌다.

　남들이 내게 뭔 그리 관심을 둘까만, 막상 타인 앞에 내 모습이 쓸쓸하게 보이는 것은 들키고 싶지 않다. 그런 연유라서인지 남과

잘 안 어울리는 사람들도 자식의 혼사를 앞두고 혹은 노부모를 모시게 되면 남의 경조사에 부지런히 발품을 팔고 다니는 것을 본다. 품앗이 전략인 셈이다. 때로는 철저하게 혼자 외로워야 면역력도 생기고 창의력도 생긴다고 한다.

그럼에도 불구하고 사람은 함께 어울릴 때 인간미가 난다. 숲길을 내려오다 보니 참나무들이 보인다. 굵은 나무에는 큰 옹이가 박혀있다. 작은 나무들을 보호하듯 찬바람에도 기품 있게 서있다. 나무들도 모여서 숲을 이룰 때 한여름에 그늘도 커진다.

새해엔 주변 사람들과 어울리며 짙은 사람 냄새를 맡으며 더불어 살아보고 싶다. 때로는 불협화음이 있을지라도, 혼자만 잘 살믄….

소통의 방식

　심심하거나 세상 소식이 궁금할 때 습관적으로 핸드폰을 사용하게 된다. SNS에 글을 올렸을 때 '좋아요', '멋져요' 등의 반응과 댓글이 줄줄이 달리면 자신의 건재함을 확인하듯 위안을 받는다. 뻔히 아는 이의 글에 아무런 반응이 없을 때 무심코 적당한 표정의 이모티콘을 누를 때가 있다. 상호 교류의 소통이 뿌듯할 때도 있다. 글을 통해 근황을 알고 정보를 얻기도 한다. 반면에 스마트폰에 중독되어 피로해지고 많은 시간을 허비하기도 한다. 경험한 바로는 이런 댓글도 품앗이 성격이 강하다는 거다.

　어떤 시인은 페이스북에 시시콜콜 일상을 사진과 함께 하루에도 몇 개씩 올린다. 수백 개의 '좋아요'등 댓글이 오간다. 오로지 SNS에서 제왕처럼 군림하는 그의 내면은 과연 행복한 것일까? 실시간으로 반응을 보이는 중독성에 정도가 지나쳐 보인다. 일례로 SNS

상에서 대단한 소통을 과시하는 이들은 실제로는 힘들 때 고통을 나눌 변변한 술친구 한 명조차 없는 이들도 봐왔다.

동네를 산책할 때 대부분 작은 개를 데리고 산책하는 모습이 보통의 풍경이었다. 이젠 개도 애완동물에서 반려동물이라고 호칭도 바뀌는 시대여서인지, 사람만한 크기의 개를 데리고 산책하는 이들을 심심치 않게 본다. 말없이 걷다가 개를 매개체로 모르는 사람들끼리 말문을 연다. 정작 사람의 궁금증보다는 개에 관해서 말을 건다. 족보는 어디인지? 동물병원은 어디가 좋은지? 개가 사람보다 상전인 듯해 허탈할 때가 있다.

『고독한 군중』의 저자인 미국의 사회학자 '데이비드 리스먼'은 겉으로 드러난 사교성과 달리 내면적 불안과 번민하는 현대인의 자화상을 '고독한 군중'이란 용어로 간파했다. 외롭지 않은 사람이 어

디 있을까. 상대방으로부터 관심받기를 원한다면 내가 먼저 좋은 상대가 돼주는 일, 지나치지 않는 적절한 자기표현과 PR도 분명 소통 능력이다. 고수들은 상대방이 말하지 않는 소리까지 알아차려 듣는 능력을 갖고 있지 않던가. 유독 그들의 귀만 큰 것일까. 때로는 침묵도 소통이다.

SNS 활동이나 개를 기르는 일이 활력과 위안, 어떤 상실감과 우울증에 도움이 된다면 할 말은 없다. 하지만 정말 외롭고 힘들 때는 사람의 따뜻한 말 한마디에 힘이 솟지 않던가. 소통의 대상을 반려견을 택하든 서로 눈빛만 봐도 통하는 친구를 택하든 오로지 선택은 자유지만 말이다. 사람의 체온이 그리운 계절이다. 마음이 척척 잘 통하는 사람, 거기 누구 없소?

2부

여자이고 싶어요

여자이고 싶어요 Ⅱ

나이 듦은 몸이 먼저 느끼는 듯하다. 돋보기를 사용하지 않으면 내 이름 석 자도 똑바로 쓰질 못한다. 말을 하다 보면 입가에 침이 북적일 때도 있다. 육체를 홀대한 대가가 아닐까 싶다. 육체를 함부로 한 죄 말이다. 하지만 남들 앞에선 절대로 내 모습을 들키고 싶지 않다. 특히 '사람 남자' 앞에선 진짜로 숨기고 싶은 내 늙은 초상화다.

그런 우리들 넷이 저녁을 먹었다. 친구 A는 얼마 전에 남편과 함께 인도네시아 발리에 다녀왔다고 했다. 그런데 표정이 심드렁하다. "그 좋은 곳에 가서도 아무 일도 없었어." 여기서 아무 일은 '밤 시간'을 의미한다. 못마땅한 얼굴로 말을 끝내고 급히 음식을 먹는 그녀는 애정의 허기를 음식으로 달래는 것처럼 보였다. 육체가 먹는 게 아니라 정신이 먹는 듯했다.

친구 B는 남편의 코 고는 소리 때문에 언제나 잠을 설친다고 했다. "그놈의 탱크 소리는 죽어서야 없어지려나!" 듣고 있던 친구 C가 "너희들은 아직도 한방에서 자니?"라고 말했다. 각자 방을 쓰고부터 편하고 좋아졌다는 그녀의 말이 진심인지 어떤지는 모르겠다.

언제부터 남자와 여자, 남편과 아내가 따로 노는 사이가 됐는지는 모르겠다. 태초에 그랬었다면 인류가 유지되지 못 했을 터. 지금 살아있는 우리들은 시도 때도 없는 남녀의 사랑의 결과물이 아니겠나.

하지만 나이가 들면서부터 남편과 아내, 우리들은 서로 멀어져버렸다. 기차소리야 멀어지면 기적소리라도 남기지만 부부가 멀어지고 나니 남는 건 한숨소리 뿐이다. 미워하고 질투할 때가 언제였던가 싶어진다.

생각해보니 남편에게 기대한 것도 나였고 실망한 것도 나였다.

나무가 그대로이듯 그는 항상 그대로였고 나만 애걸복걸이었다. 남성호르몬이 많은 탓에 여성 성징이 사라졌다고 친구들이랑 낄낄 거린 것도 나였고 등을 보이는 남편에게 섭섭함을 느낀 것도 나였다.

친구 A가 섭섭함을 느끼는 것이나 친구 B가 잠을 설치는 거나 친구 C가 각방을 쓰는 것도 같은 의미일 것이다. '여자 사람'인 나 에 대한 실망이 먼저일 것이다. 꽃 같고 이슬 같은 '내가 아닌 나'를 발견한 실망감에서 비롯된 감정일 것이다.

오늘 밤 오롯이 나를 위한 밤을 만들고 싶다. 이를 위해 은은한 촛불을 켜고 장미꽃 향수도 뿌리고 내가 봐도 어울리지 않는 잠옷 까지 꺼내 입었다. 그런데 오늘 밤에도 남편 발자국 소리는 들리지 않는다. 아마도 자정을 넘겨 들어올 모양이다. 안쓰럽기도 하고 실 망스럽기도 한 한여름 같은 초여름이다.

사랑의 맹세

웬일? 싶었다. 청소기를 열심히 돌리던 남편이 갑자기 고개를 휙 돌린다. 손에는 거실 바닥 틈새에서 찾은 손톱이 들려있다. 남편이 말했다. "제발, 함부로 손톱 좀 깎지 마. 이런 건 청소기로도 안 빨린단 말이야."

아내의 입장에선 어이가 없다. 누구 손톱인지 모르는 손톱까지도 내 책임이라니. 노안이 되면서 얌전히 깎아도 튀어나간 손톱이 안 보이긴 하지만 내 것이란 보장은 없지 않은가. 저 사람이 그때 그 남자였다니. 나의 20대를 두근거리게 했던 그 남자였다니. 아랫배가 불룩하고 반쯤 머리가 벗겨진 저 남자가.

오랜만에 K에게 안부전화를 했다. 평소와 달리 통화시간이 짧았다. 그 짧은 동안에 돌아서면 밥(먹는 남편)이고 돌아서면 밥(먹는 남편)이 기다리고 있다고 하소연이다. 밥 먹는 남자만큼 무서운 남

자는 없다고 농담 반 진담 반으로 말했다.

퇴직한 남자들 몇 명이 자금을 모아서 작은 오피스텔을 구하고 출근하듯 이용하는 사람들도 있다고 들었다. 이 눈치 저 눈치 안 보고 살아보려는 해법처럼 보인다. 누구나 해당될 수는 없는 것이겠지만.

예전 부모님의 삶은 4계절용이었다. 씨를 뿌리고 거름을 주고 김을 매야 했다. 배추를 심고 고추를 따고 감자를 캐고 김장을 준비하고 무청을 처마에 매달았다. 새끼를 꼬고 가마니를 짜고 한겨울에도 농한기가 아니었다. 생계를 위해 선지 사랑을 위해 선지 오손도손 손을 모았고 부부는 필요한 존재였다.

요즘 도시 남자의 삶은, 특히 퇴직 남자의 삶은 할 일이 없는 삶처럼 보인다. 새로 산 등산화를 한 달에 한 번 밖에 못 신었다는 남자의 얘기도 들은 적이 있다. 심심한 남편은 물 마시려고 냉장고 문

을 열었다가 시든 채소를 발견하고 냉동실을 열었다가 작년 추석 송편을 발견하고는 부부싸움이 난다. 할퀴고 상처 주기 위해 결혼한 것처럼 싸운다.

대파는 뿌리가 하얗고 생명력이 강한 채소다. 그래서인지 결혼식장 단골 주례사는 "남편과 아내는 검은 머리 파 뿌리 되도록 평생 사랑할 것을 맹세합니까?" 였다. 그리고 신랑신부는 "네!" 라고 대답했었다. 망설임이 없었고 마땅히 그렇게 살 것으로 믿었었다. 지금 그 마음이 있건 없건 예전에는 그랬었다.

최근 들어 성당 교리 공부를 다시 시작했다. 노트에 성경을 필사하며 마음을 다스리는 중이다. 그 맹세는 어디 가고 둘 사이에 침묵만 남아있다니. 파뿌리처럼 자라는 새치를 볼 때면 "네!" 라고 대답했던 옛 맹세가 한없이 작아진다.

여자와 립스틱

그녀에게 무슨 일이 생겼을까? 친구를 오랜만에 만났는데 입술이 하얗고 윤기가 없었다. 맨 입술이었다. 걱정스러운 마음으로 조심스럽게 안부를 물었다. 알고 보니 그녀는 급히 오느라 립스틱을 바르지 못했다고 했다. 아무리 옷을 잘 입고 폼 나는 가방을 들었어도 입술에 생기가 없으면 허사다. 립스틱은 화장의 마무리로 정점을 찍는다.

립스틱 색이 잘 어울릴 때 여자 얼굴은 마른나무에 물을 준 것처럼 생기가 돌고 꺼진 램프에 불을 켠 것처럼 환해진다. 어찌 보면 여자에게 립스틱은 변신을 주는 작은 마술 봉 같다. 립스틱을 바르고 안 발랐을 때와 색상에 따라 전혀 다른 인상을 주니 말이다. 붉은색을 발랐을 때는 정열적이며 자신감이 넘쳐 보인다. 와인색이나 무채색 계통의 립스틱은 차분하며 이지적인 느낌이 든다. 차가운

색상을 바르고 입을 꼭 다문 채 근엄한 자세로 있으면 그 상대 앞에서는 말실수라도 할까 봐 조심하게 된다.

입은 말이 나가는 통로다. 입구의 색상에 따라 도도하거나 혹은 엄격하게 느껴진다. 때로는 귀엽거나 푸근하게 느껴질 때도 있다. 립스틱은 입술의 표정을 쥐락펴락한다. 립스틱은 불경기일수록 잘 팔린다던가. 우울할 때 도발적인 색을 바르면 기분이 좋아지기도 한다. 화장대에는 기분에 따라 연출하는 여러 색상의 립스틱이 있다. 누가 줬는지도 가물가물한 붉은 립스틱이 그냥 모셔져 있었다. 관능적인 그 색상은 뭔가 로맨틱한 분위기에 발라야 잘 어울렸다.

날이 더우니까 별생각이 다 든다. 문득 드라큘라 생각이 났다. 피 흘리며 날카로운 송곳니를 드러낸 드라큘라 사진을 집안에 걸어놓으면 등골이 오싹해지려나. 전기요금이 폭탄처럼 날아들까 봐 에

어컨을 밤새 켤 수도 없는 노릇이고.

열대야라 잠이 안 왔다. 장난기가 발동했다. 머리를 풀어헤치고 붉은 립스틱을 바르고 옆 사람을 깨웠다. 기겁을 한다. 난데없는 '드라큘라 이벤트'는 대성공이었다. 순간 방 안의 온도가 5도는 내려간 것 같았다.

여자가 짙은 색 립스틱을 발랐다고 열정적, 긍정적으로만 해석했다간 잘못일 수 있다. 가수 임주리는 노래했다. "내일이면 잊으리, 마지막 선물 잊어 주리라. 립스틱 짙게 바르고…" 교통신호등이 빨간색 일 때는 '정지'하라는 신호처럼 붉은색 립스틱은 입에서 나오는 말을 조심하라는 경고일까. 치명적 유혹일까. 입술에 곱게 바른 립스틱은 말이 아닌 색상과 표정으로 제시되는 언어라고 하면 지나친 해석일까.

모자와 헤어스타일

모자와 헤어스타일은 그 사람의 첫인상을 좌우한다. 내겐 집에 있는 모자만 해도 많은데 자꾸 사들이게 된다. 배우도 아닌데 옷을 입고 거울 앞에서 모자를 써보면 마음에 쏙 드는 게 별로 없다. 여자들은 안다. 스카프도 많이 갖고 있는 사람이 또 사고 모자도 많은 사람이 '깔 맞춤'과 구색 맞춤을 위해 또 산다는 것을.

나는 야구를 좋아하지 않지만 캡 모자를 즐겨 쓴다. 얼굴이 작아서인지 캡 모자가 잘 어울리는 편이고 활동적이라 좋아한다. 모자가 잘 어울리는 사람의 은근한 멋이 머릿속에 오래 남았었는데 이젠 보는 시각이 달라졌다. 중절모를 벗은 신사는 대머리였고 고상한 이웃집 부인은 원형탈모증을 가리기 위해 모자를 썼다. 머리 샴푸를 못한 날이나 손질이 잘 안될 때 '귀차니즘'의 여자들이 반전처럼 모자를 자주 쓴다는 사실을 알고부터.

암 투병 환자들이 탈모를 감추기 위해 쓰는 모자는 아픔을 가려주는 위안의 도구였고 엘리자베스 여왕의 모자는 권력의 꽃처럼 보였다. 모자는 예의를 갖추거나 더위·추위·먼지 등을 막아주고 신분의 상징 등으로 다양하게 활용된다. 모자? 하면 떠오르는 모자는 한여름에 어머니가 밭에서 일하실 때 불볕을 가리던 수건과 함께 쓰시던 낡은 모자였다.

모자는 머리카락과 1촌 사이쯤 되나 보다. 하지만 가까운 사이라 해도 모자를 가끔은 벗어줘야 한다. 통풍이 잘돼야 모발건강에 좋기 때문이다. 긴 머릿결을 찰랑이며 걸어가는 여자의 뒷모습은 매혹적이다. 모자나 헤어스타일만 잘 선택해도 멋의 정점을 찍으며 패션을 완성시킨다. 반면에 빈티지도 아닌 너절한 모자를 쓴 중년 남자는 무기력해 보인다. 모자를 쓸 때에도 선택이 중요한 이유다.

머리를 자르려고 단골 미용실에 갔다. 마침 옆자리에 앉은 여자는 머리숱이 거의 없었다. 짧은 시간에 많은 생각들이 교차했다. 미용실에서 내 순서를 기다리는 동안 전신 거울 앞에서 파마를 하고 드라이를 하고 머리를 자르는 이들의 속내를 훔쳐보는 것만 같다. 머리카락이 싹둑! 싹둑! 잘려 나갈 때마다 가위소리가 비장함마저 준다.

곱슬머리, 단발머리, 숏커트, 올림머리, 예술가의 긴 머리는 서로 다르게 읽힌다. 그 위에 어떤 모자를 쓰느냐에 따라 느낌은 또 제각각이다. 모자와 헤어스타일은 그 사람의 마음을 알기도 전에 상대방에게 먼저 인식된다. 마치 그들을 이해하려는 코드처럼. 밀짚모자를 쓰고 한적한 숲길을 걷고 싶은 한여름이다.

뚱뚱한 게 어때서

"OO엄마 지금 집에 계세요?" 같은 동에 사는 이웃 친구의 전화를 받자마자 그녀는 금방 달려와서 고구마 한 봉지를 내민다. 시댁에서 보내왔다고 나눠준다. 그녀는 뚱뚱하지만 마음이 넉넉해서 좋다.

심심할 때는 불러내서 영화 한 편을 보고 햄버거나 차 한 잔을 하고 탄천을 걸으며 맘 놓고 수다를 떠는 친구는 살이 통통하다.

처녀시절 동료 K의 몸매는 비만에 가까웠다. 본인도 시집도 안 간 처녀가 걱정이 됐는지 큰맘을 먹고 수백만 원을 들여서 지방흡입술이란 걸 하곤 자랑을 했다. 한여름에 지옥처럼 배에 붕대를 칭칭 감고 다녔다. 그녀는 틈만 나면 휴식공간에서 초콜릿이나 과자를 먹었다. 결국 다이어트는 돈만 날리고 실패로 돌아갔다.

어느 날 내 배에도 나잇살처럼 뱃살이 찌면서 허리라인이 사라졌다. 배가 나온 사람들을 보면 게으르다고 손가락질을 했는데 어느

순간 내가 그런 사람이 되었다. 갱년기 호르몬 영향으로 상냥함은 사라지고 거칠어지며 차츰 중성으로 변해간다. 몸매마저 꽝이다. 거울 앞에 서기가 두렵다.

비슷한 고민에 빠진 친구가 집 근처에 다이어트에 즉효라는 '000 체험실'이 생겼다고 함께 다니자고 한다. 몇 번 체험을 해봤다. 한 끼 식사대용으로 선식 같은 가루를 타서 한 컵 마시고 핀란드식 나무 찜통에 앉아 물을 마시며 땀을 빼야 했다. 처음엔 잘 될 것 같았지만 그도 오래 못 가고 결국 비싼 영양식만 사들였고 지금은 식탁 위에 모셔져 있다.

뚱뚱한 것은 여자의 적이고 환영받지 못할 일인가? 오랜만에 만난 친구가 홀쭉한 모습을 보여주면 부럽기보다는 혹시 어디 아픈 건 아닌가 하는 염려가 앞선다. 너무 깡마른 여자를 보면 유전적 요소도 있겠지만 예민하고 성깔이 있어 보인다. 푸근함이 덜해 보

인다. 내게는 무엇보다도 암과 싸웠던 슬픈 엄마의 모습이 떠올라서 싫다.

〈개그 콘서트〉나 코미디 프로에서 등장하는 못생기고 모자라 보이고 사투리 쓰며 웃음거리가 되는 주인공들은 대부분 뚱뚱하다. 폭소를 자극하는 데는 날씬한 사람보다는 뚱뚱한 사람이 제격일 테지만 일방적으로 몰아가는 것은 코미디이기에 가능할 것이다. 젊은 여성들이 지나친 다이어트로 인해 몸에 면역력이 떨어져서 결핵에 노출된다는 뉴스를 접한 적이 있다.

날씬하다고만 능사는 아니다. 좀 뚱뚱하면 어떤가? 지나친 비만은 경계해야겠지만 있는 그대로의 당당함으로 똘똘 뭉친 여자가 나는 좋다. 매력은 몸매만으로 결정되는 게 아니다. 지나친 나의 합리화일까?

특별하지 않아도 좋아

혼례식도 없는 날인데 분주했다. 깔끔한 정장으로 차려입고 머리도 매만졌다. 지난 주말엔 딸아이가 어버이날 기념 선물로 준 티켓으로 '마타하리'라는 뮤지컬을 보러 가는 날이었다. 세 시간이나 되는 공연을 보는 내내 눈과 귀는 화려한 대접을 받았지만 촘촘한 의자 배열은 보통의 체구인 내게도 불편함이 있었다. 몇 해 전에도 딸은 '00마사지'라는 티켓을 내밀었다. 막상 가보면 특별한 서비스는 느껴지지 않았다. 그 금액이면 집 근처에서 한 번 더 받는 게 나을 뻔 했다.

공연을 잘 보고 오는 길에 아이의 배려에 고마운 생각이 들었고 반면에 '꼭 이렇게 특별하지 않아도 좋은데…'라는 생각도 들었다. 도심으로 이동하는 왕복거리와 옷차림에도 신경을 써야 하는 수고로움도 감수해야 했기 때문이다. 아이들의 눈높이는 실속과는 거

리가 있다. '선물' 하면 뭔가 특별해야 정성이 가득 담긴 것으로 생각하지만 꼭 그런 건 아닌데.

부모님이 돌아가신 뒤에야 빈자리가 줬던 큰 사랑에 가슴을 치고 또 친다. 자주 뵙고 시시콜콜한 얘기라도 나누며 많이 웃겨드릴걸. 뭔가 그럴듯한 이벤트를 준비하느라 미룬 것도 아니었는데. 이제는 잘할 것만 같은데… 해마다 작약이 탐스럽게 필 때면 부모님들이 좋아하셨던 꽃이라 그런지 그리움도 커진다.

주일미사를 봤다. 강론 시간에 신부님이 농담처럼 말했다. "고해성사를 하기 전에는 몰랐다. 마치고 난 뒤에 부모님들이 어버이날을 보내고 이런저런 섭섭함을 고백했는데 그렇게 심각한 줄 몰랐다"고 했다. 대놓고 말은 안 해도 부모님의 속마음은 자식이 자주 찾아주길 바랄 것이다. 만나면 포옹하듯 안아드리고 사는 게 힘들다

고 투정도 부려보는 일. 부모님 생의 한가운데서 의미 있는 하루로 남아도 좋으리라.

독일의 철학자 하이데거는 『존재와 시간』에서 전구는 전기가 들어와야 불빛을 발하는 것에 비유해 전구(인간)와 전기(존재)에 대해 역설했다. 우리는 죽음 앞에서 자신이 시간임을 체험한다. 바로 '지금'이 중요한 이유다. 지나가는 모든 순간들은 작은 죽음들이다. 꽃이 피었나 하면 어느새 초록 잎 세상 아니던가.

기억 속에 한 장면이 떠오른다. 한여름에 들일을 마치고 오신 아버지에게 등목을 해드렸을 때 "아이, 시원해!" 하고 함박꽃처럼 웃으시던 얼굴…

물건만 선물이 되는 걸까? 꼭 특별하지 않아도 좋다. 살아온 길을 되돌아보면 특별한 날은 별로 많지 않았다.

민들레 꽃 아들

아들이 없는 빈방의 침대를 보다가 울컥 울음을 쏟았다. 요즘 만나기 싫은 사람들은 "아들 어느 대학 갔어?"하고 은근 떠보는 학부모들이다. 남들은 지방에서 서울로 올라올 때 내 아들은 거꾸로 지방으로 갔다. 세상만사 내 맘대로 안 되는 것 중의 하나가 자식이라더니. 집 근처에서 뱅뱅 돌며 초중고를 다니다가 처음으로 가족과 멀리 떨어진 아들. 적응은 잘할까? 보고 싶으면 어쩌지… 안절부절 못하고 정작 아들의 배려는 접어두고 아들을 가까이 두고 싶은 내 이기심이 계산된 걱정이었다.

그러나 한 달에 한두 번 주말에 오는 아들은 예전보다 더 씩씩해졌다. 괜한 기우였다. 처음엔 안부전화도 없는 녀석이 야속해서 내가 일부러 전화해서 목소리도 듣고, 엄마 안 보고 싶으냐고 다그치기도 했다.

오랜만에 함께 저녁식사를 마친 아들은, 새로운 친구, 새로운 공부, 새로 적응할 일들로 정신이 없다고 털어놓는다. 내 생각이 짧았던 거다

　"귀할수록 엄하게 키워라, 자식은 방목 시켜라!"는 말이 괜한 말이 아닌가 보다. 그동안 나는 너무 아들을 감싸고돌았다. 그 녀석의 반응을 보며 적당히 무관심했어야 했는데 마치 애인처럼 변심할까 애지중지했던 것이다. 딸은 내게 '아들 바라기'라고 놀린다. 내심 섭섭했나 보다. 차츰 마음을 비우고 아들에게 덤덤하게 대했다. 요즘엔 오히려 거꾸로 문자가 오고 전화 연락이 온다.

　젊은 날엔 나를 위해선 뭐든 하겠다던 남편도 차츰 시들해지고, 아들마저 멀리 떠났다. 조석으로 부는 바람이 한여름인데도 왜 이리 시린 건지. 삶이란 문득 왔다 사라지는 한 점 구름인가? 스펙만

좋다고 잘난 아들인가?

　사우나 찜방에서 무심코 들리는 소리… 아들친구들이 갑자기 몰려와서 밥 해대느라 혼났단다. 혹시 남편이 먼저 가고나면 내 상여를 메줄 사람은 바로 아들 친구들이라나. 잘난 자식 못난 자식 길고 짧은 건 대봐야 알겠지만.

　생필품을 사러 마트로 가는 길가에 샛노란 민들레가 눈에 들어온다. 채소나 꽃도 솎아내고 적당한 거리를 유지할 때 튼실한 열매를 맺고 제대로 꽃을 활짝 피운다. 인공 재배한 온실의 꽃보다 야생의 민들레가 단단한 건 지붕 없는 야생에서 비바람을 견딘 처절함 때문이리라. 민들레 하얀 솜털이 떨어져 나간 열매에는 가시돋기 같은 받침이 숨어있다. 아들의 결기를 보는듯해 쉽게 눈길을 뗄수가 없다.

꽃불로 지어봤어요

목련꽃이 보고 싶은 얼굴처럼 무심하게 툭툭 피어난다. 터지는 꽃망울을 보면 내 몸에도 새살이 나듯 간질거린다. 목련꽃은 꽃 중에 왕처럼 도도하다가 봄비라도 내리는 날이면 유행가 가사처럼 꽃잎에서 슬픈 감정이 뚝뚝 묻어난다.

걷다 보니 해맑게 피어난 꽃들이 카톡 창으로 날아온다. 남쪽에 살거나 그곳을 여행 중인 친구들이 보내온 꽃들이다. 같은 벚꽃이라도 반쯤 폈거나 활짝 핀 왕 벚꽃, 벌이 앉은 산 벚꽃은 다른 느낌을 준다. 핑크색의 종류에도 인디언·코랄·베이비·핫핑크가 있듯. 여기저기서 꽃들이 아우성이다.

벚꽃이 만개한 분홍 꽃무리를 보면 내 마음도 환해지며 꽃물이 드는 것 같다. 황량한 들판에 불을 켠 벚꽃터널이나 가로수로 늘어선 꽃길을 거닐면 내 몸에도 플러그를 꽂고 싶어진다. 점점 시들어

가는 내 모습은 활짝 핀 꽃과 비교되며 슬며시 서글퍼지기도 한다. 사랑도 꽃도 좋은 시절은 짧은 것일까?

꽃은 감흥도 주지만 감상에 젖게도 한다. 꽃에만 넋이 팔려 한참을 바라보다가 우듬지 아래로 뻗은 나무줄기를 보면 나무색이 더 짙게 보인다. 걷다 보니 오래된 굵은 나무의 뿌리가 흙 위에 불거져 나온 모습이 눈에 들어온다. 잠시 멈춰 섰다. 뿌리를 유심히 지켜봤다.

꽃 앞에 서면 성급하게 꽃만 보고 즐기기에 바빴다. 줄기와 뿌리가 꽃을 피우기까지의 고통에 대해서는 안중에 없었다. 뿌리의 역할을 떠올리다가 잠시 생각에 잠겼다. 나의 삶의 자세는 이제껏 우직한 뿌리의 역할은 제대로 안 하고 성급하게 꽃만 피우려고 했던 건 아닐까?

절정이라야 며칠에 그치는 꽃을 피우기 위해 나무는 겨우내 뿌리

로 양분을 공급하고 비바람에 견딘 것이다. 눈에 보이는 좋은 것들의 이면에는 수많은 고통을 겪었다는 이치 앞에 자신이 부끄러워진다.

꽃은 스스로 빛나다가 나그네들이 스스로를 돌아보게 하는 거울 역할도 하고 있었다. 꽃 거울에 비친 내 모습은 묵은 때를 툭툭 털고 나도 꽃처럼 환하게 피고 싶은 욕구도 준다. 죽어가는 나뭇가지에서 피어나는 한 송이 꽃은 마지막을 불사르는 심지처럼 강렬하다. 모진 생명력이 무언의 교훈을 주는 것만 같다.

빨간 립스틱에 원색의 스카프로 멋을 내고 꽃 마중 가는 길은 여심에 '봄불'을 질러서 좋다. 불을 내서 논두렁을 태우면 해충이 죽듯, 마음의 '봄불'은 갱년기의 우울함을 태워서 좋다. '꽃불'이라는 봄의 특수 방화범은 무죄다. 독이 되는 것을 모조리 태운 땅 위에서 건강한 꽃도 핀다. 사람이라고 크게 다를까?

또다시 로맨스를

　연이틀 영화를 보긴 처음이다. 여차하면 하루가 휙 지나간다. 일주일이 그랬고 한 달이 그러더니 마지막 남은 달력 한 장이 벽에 달랑 걸려있다. 한 해 동안 무얼 했나 생각해도 뚜렷하게 떠오르는 일보다는 허전한 마음이 앞선다. 손가락 사이로 달아나는 시간의 헛헛함을 달래고 한해를 사느라 애쓴 내게 작은 이벤트라도 하고 싶어서 영화를 보게 되었다. 로맨스 영화 두 편을 골랐고 하루에 한 편씩 오로지 나를 위해 즐기기로 했다.

　〈미스 사이공〉은 뮤지컬 영화였다. '미스 사이공 공연 25주년'을 맞아 영국 무대에 오른 공연 실황을 스크린을 통해 보게 되었다. 세 시간짜리 영화였고 일반 영화보다 두 배 비싼 가격이었지만 아깝지 않았다. 베트남 전쟁 속에서 꽃 피운 베트남 여인 킴과 미군 장교 크리스의 아름답지만 비극적인 사랑 이야기를 그렸다. 무표정하지

만 슬픔을 가득 담고 어린 아들을 바라보는 베트남 여인의 눈빛이 처연했다. 애절한 러브스토리는 아들을 위해 희생하는 모성과 사랑의 의미를 다시 생각하게 한다.

〈라라 랜드〉는 꿈을 꾸는 사람들을 위한 별들의 도시라는 '라라 랜드'를 배경으로 재즈 피아니스트 지망생과 배우 지망생의 꿈을 향한 여정이 사계(四季)로 구분하여 펼쳤다. 현재에서 과거와 미래로 마주하게 되는 수천 개의 감정들을 로맨스로 말해준다. 사랑하면서 겪게 되는 설렘과 슬픔, 동화와 현실의 마법 같은 스토리가 화려한 퍼포먼스와 재즈 선율을 타고 펼쳐졌다. 재즈가 이토록 설레고 슬프다니! 당분간은 재즈 음악을 자주 들을 것 같은 예감이 들었다.

영화를 본 후 며칠 지나 우리 부부에게 결혼 30주년의 날이 왔다. 내심 기대를 했지만 무심한 남편은 기념일인줄도 모르고 장미꽃

한 송이도 건 낼 줄 모르는 삶에 지친 늙어가는 한 남자였다. 영화 속의 로맨틱한 장면들이 빠르게 스쳐가며 나의 현실은 영화와 다르다고 일침을 가했다.

여자는 사랑받는 느낌을 받을 때 행복해진다. 살아가면서 뭐 그리 대단하고 큰일에 행복해했던가? 작은 것에 감동하고 작은 것에 울고 웃던 게 나였다. '행복은 큰 비용이 들지 않는다'라는 게 내 지론이다.

삶의 현장에서 버티느라 감성도 메말라 가고 기념일조차도 기억 못 하는 바로 옆의 동반자가 절망감을 주지만 나는 로맨스를 꿈꾸는 일을 포기하지 않으련다. 사랑만큼 이 세상을 지탱하고 견디게 하는 중독이 어디 있으랴. 비록 환상에 그칠지라도 새해 또다시 로맨스를 꿈꾸며.

고모는 외로워

같은 여자라도 고모 다르고 이모 다르다. 남매와 자매의 차이다. 낯선 곳에서 가끔 느끼는 건 이모와 함께 온 이들은 있지만 고모와 함께 온 사람은 보기 힘들다는 것이다. 언제부터인지 이모 중심의 문화가 확산되고 있다.

시가에는 어떤 결점을 보이기 싫어하다 보니 자연 긴장감을 갖고 대하게 되고 친정 쪽은 아무래도 편한 마음이니. 친정은 친하고 정이 가지만 시가는 시간만 가라고 바라는 쪽이 된다. 미묘한 얽힘으로 심사가 불편할 때면 차라리 혼자 살거나 여자끼리만 살면 안 되나, 결혼도 없는 여자 나라를 꿈꿀 때도 있었다.

여하튼 한쪽으로 쏠림 현상은 불안정하다. 나 또한 고모이고 이모이기 때문에.

몇 해 전 제주에 갔을 때다. 어린애도 아닌 50대 중년 부인이 이

모 두 분을 모시고 왔다. 약간은 놀랍기도 하고 신기하기도 했다. 정작 어머니는 연로해서 집에 계시고 이모님을 모시고 오다니. 조카와 여행을 하는 이모님들이 후덕해 보이기도 했다.

한때 졸업식 하는 날이면 고모, 이모들이 꽃다발을 들고 함께 하는 풍경이 흔했다. 고모 손잡고 짜장면을 먹는 날이기도 했다. 사는 게 바빠져서인지 요즘 졸업식장은 당사자와 부모님만 참석하는 경우가 많다. 엄마들의 입김이 커져서 일까. 아버지를 중심으로 한 부계 쪽의 존재가 작아지는 느낌이 든다.

고모라는 호칭이 섭섭할 때가 많다는 친구도 있다. "조카들 어릴 때 내가 얼마나 잘해줬는데… 너도 봐왔잖아?" 요즘엔 전화도 없고 배신감에 완전 왕따 당한 기분이라나. 어미 모(母)가 들어가는 관계는 어쨌든 어머니와 비슷한 서열이다. 이모, 고모, 외숙모, 당

숙모… 가끔은 고모와 함께 하면 어떨까.

고모의 손을 덥석 잡고 대화하다 보면 아버지에 대해 몰랐던 사실을 알아가며 울컥하기도 하고 옛 추억의 공유로 아버지를 이해하는 폭이 더욱 깊어질 게다. 거울을 보고 유심히 얼굴을 살펴보자. 엄마만 닮았는가. 분명 아버지의 염기서열도 반반이라고 아우성 중이다. 세상의 반은 아버지와 어머니 그리고 고모와 이모다.

살다가 힘들 때나 병상에서 사경을 헤맬 때면 나도 모르게 "엄마, 엄마!"를 찾다가도 더 큰 힘에 의지하고 싶을 때 찾는 건 아버지이다. 종교인이 아닐지라도. 아버지라는 나무에 딸린 가지도 튼실해서 잎들도 무성하게 찰랑거렸으면. 이모만큼 '고모'라는 호칭이 인기를 회복하는 날은 언제쯤일까? 그렇다고 조물주께 엄마 형제는 모두 남자로만 해달라고 미리 주문할 수도 없는 노릇이고.

커피의 진화

거리에서 흔하게 보는 간판이 커피숍이다. 차 한 잔 마실 때만큼은 여유를 느끼고 싶어서인지. 커피숍이 늘어가는 이유 중 하나는 취업 못하고 노는 자식들을 보다가 속이 답답해진 부모가 큰 지갑을 연다고 한다. 혹은 빚이라도 내다가 커피숍을 차려주기도 한다니, 취업난의 단면을 보는듯하다.

언제부터인지 원두를 이용한 커피문화가 생활 깊숙이 뿌리내렸다. '바리스타'라는 말이 낯설지 않다. 중남미에서 생산되는 '아라비카'는 원두 재료로, 동남아에서 생산되는 '로부스타'는 인스턴트커피에 적절하다.

퇴직한 한 친구는 커피를 갈고 내리는 일로 하루를 시작한다고. 홀로 커피타임을 즐기고, 무료한 시간에 커피를 알아가며 느끼는 행복감에 위안이 된다고.

커피 머신을 집에 들여놓으면 밖에서 먹는 '집밥'처럼 한 잔을 마셔도 만족감이 크다. 믹스커피가 그만일 때도 있지만, 커피를 제대로 즐기고 싶은 날엔….

딸아이가 '캡슐'로 간편하게 집에서 즐길 수 있는 '00커피 머신'을 선물했다. '캡슐'은 커피를 내리기 전부터 화려한 색상이 유혹적이다. 초콜릿 포장 같은 캡슐은 각기 다른 향과 맛으로 즐기기에 좋다. '아르페지오'라는 보라색 캡슐을 선택했다. 물을 넣고 기계의 버튼을 누르자 곧바로 설명서대로 '코코아 향과 크리미(creamy)한 질감, 강도 9'라는 커피가 잔에 채워진다.

주방 풍경이 달라졌다. 제조사가 감각적인 디테일로 소비자에게 승부수를 던지는 기술력이 놀라웠다. 캡슐도 기계 색상도 시각적 효과를 충분히 고려했다. 무엇보다도 즉시 즐길 수 있는 장점이 좋았다. 홈바(home bar)를 거실에 들여놓은 것 같은 공간의 새로움

이 느껴졌다.

동남아 한 마을의 커피 제조과정을 방송에서 봤다. 커피 열매를 따서 껍질을 부순다. 키질로 알을 고르고 장작불에 볶아내서 절구 같은 통에서 쪄서 커피가루를 낸다. 신식 커피 머신에서 간편하게 내린 커피를 마시다가 방송의 그 장면이 떠오르며, 커피를 마시기까지의 문화의 차이와 단축된 시간의 효율성이 느껴졌다.

치열한 경쟁 사회에선 한발 빨리 소비자의 입장에 서서 고객감동 마케팅을 연구해야 이길 확률이 크다. 한국인은 하루에 1.7잔의 커피를 마시며 밥보다 자주 먹는다는 통계치가 발표되었다.

나도 습관처럼 기분을 전환 시키고 기억력 증강과, 인지능력이 상승되는 중독성 강한 커피를 즐겨 마신다. 커피 머신에 커피를 내리다가 '변화'와 '선점'이라는 단어가 또렷해졌다.

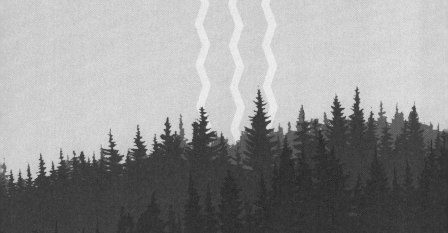

매실청을 담그며

과일가게를 지나는데 알 굵은 매실이 탐스럽다. 가끔 사 먹던 매실장아찌를 직접 담아보려고 한 박스 샀다. 꼭지를 따고 손질해서 소금물에 절여 놨다. 두세 시간 지난 뒤 매실을 건져 물기를 말리고 큰 다라에 붓고 운동기구인 작은 덤벨로 톡톡 치니 씨앗이 쉽게 분리된다. 유리병에 설탕과 버무려 거실 한쪽에 놓으니 뿌듯하다. 일주일 뒤부터는 아삭한 매실 장아찌를 맛볼 수 있다는 기대감이 부푼다.

하지 무렵엔 해마다 매실 농사를 져서 주시는 고마운 분이 있다. 얼마 후면 매실청을 또 담글 것이다. 라일락, 이팝나무 꽃이 피고 지고 장맛비가 다녀간 후, 유리병 속의 매실은 새파란 기세가 금방 죽어 안쓰럽다가도 노랗게 곰삭아 가족의 건강 지킴이가 될 것이다.

해마다 매화꽃이 후드득 터지는 초봄과 매실을 담글 때면 시골

우물가에 피었던 매화나무가 떠오르고 내 마음은 어느새 고향의 빈집에 달려가 있다. 우물가에서 찬물로 등목하며 엄마의 손길을 느꼈던 아버지도, 온 동네를 놀이터처럼 쏘다니다 흙투성이 발을 닦던 동생도 이젠 흩어진 그림들. 녹슨 펌프만 기억을 퍼 올린다.

매화가 터질 때면 가신님을 다신 볼 수 없는 허망함에 아무 일도 없었다는 듯 태연한 자연의 순환에 생살을 뚫고 아련한 그리움이 고개를 내민다. 그래서인지 나는 봄이 되면 매화를 만나러 남쪽 마을로 달린다.

매화나무는 봄엔 꽃을 선물하고 여름엔 매실로 먹거리를 준다. 씨앗은 잘 말려서 베개 속으로 활용하면 숙면을 취한단다. 매화나무는 버릴 것이라곤 없는 나무다. 눈의 즐거움과 양식을 아낌없이 주는 나무다. 밭이랑마다 거칠고 옹이가 굳은 나무엔 가지마다 튼

실한 열매를 가득 달고 있다.

내 삶도 어느새 주름의 폭이 깊고 길어졌다. 언제부터인지 내 삶의 멘토처럼, 상징처럼 두루두루 유용하게 쓰이는 매화나무를 닮고 싶다는 생각을 한다. 주변 사람들에게 얼마나 쓸모로 다가가는가, 흠집 많고 한없이 작은 내 모습은.

이제 얼마 후면 꽃도 잎도 다 떨군 자리, 열매마저 내준 나목은 새봄을 준비하며 고매(古梅)는 물돌기가 바빠지리라. 매화나무의 쓸모를 생각하며 내 삶의 좌표에 매화나무 한 그루를 심어본다.

계란

계란은 경전이다. 계란을 사다 냉장고에 모셔두고 문 열고 볼 때마다 든든하고 마음이 평화로워진다. 마치 경을 읽고 난 뒤처럼.

어린 시절 우리 집은 양계장을 했다. 더운 날 닭똥 냄새는 고역이었지만 훈장 같은 벼슬을 달고 경쾌하게 모이를 조아 먹는 닭들의 소리는 숲 속 마을의 작은 오케스트라였다. 학교 갔다 와서 언니와 나는 큰 바구니를 들고 계란 빨리 담기 내기를 하다가 그만 와장창 깨트리기 일쑤였다. 그 대가로 아버지가 주는 꿀밤은 따끔했지만 두툼한 프라이를 부쳐 먹던 맛은 지금도 잊을 수가 없다. 도시락 반찬으로 단골로 가져가는 계란 부침은 점심시간만 되면 친구들을 내 옆에 모이게 만드는 권력을 발휘했다. 내게도 한때 우쭐했던 시절이 있었다.

산란을 거의 끝낸 노계들은 팔려나가야 할 운명이다. D 데이에

는 한밤중에 닭 장수들이 와서 한 트럭 가득 모조리 닭을 실어갔다. 수지가 안 맞는 돈과 바꿨을 때는 안마당에 빠진 깃털 위로 밤새 내린 이슬처럼 슬픔이 가슴을 적시곤 했다. 아버지는 며칠을 술로 탕진해야만 했다.

내게 계란은 이런저런 추억이 서린 계란이다. 마트에서 계란 한 판을 사 오면 깨질세라 소중히 다룬다. 계란 상자에서 계란을 꺼내 냉장고에 넣을 때는 까마득한 날, 계란을 꺼내 내 키만큼 쌓던 손맛이 잠시 스쳐 허전할 때도 있다.

계란의 종류도 세분화돼서 방사란, 방목란, 목초란, 유정란 등 종류도 많고 많지만 뭐 그리 알의 성분에서 크게 벗어날까만 요란스럽다.

요즘은 아파트 단지에도 어묵 장수, 계란 장수도 돌지 않는다.

아저씨가 골목을 누비며 "계란이 왔어요, 계란이 왔어요…." 가끔은 듣고 싶어지는 알람 같은 소리. 유성기판 같은 소리. 디지털로 치닫는 스피드 시대에 사람의 정이 스민 아날로그 행보가 그리워진다.

계란 한판에 담긴 그중에 하나인 그저 그런 기계적 계란이기보다는, 갓 꺼내 소중한 사람을 주려고 조심스레 담아놓은 특별한 계란으로 대접받고 싶은 마음이 들기 때문이다. 계란을 보다가 문득, 생각 하나가 스쳐갔다.

웰다잉

노란 버스들이 꼬리를 문다. 유치원 차량 행렬이 지나고 '사랑 나무'라는 버스가 자주 아파트 단지를 돈다. 요양원 차량이다. 누가 또 실려 가시나? 가슴이 철렁해진다. 100세 시대의 세태를 반영하듯 요양원 간판이 늘어간다. 병약한 어르신을 모시는 것은 쉽지 않은 일입니다.

선택 없이 세상에 왔듯이 큰 기운이 시간의 바퀴를 타고 돌다 어느 순간 우리는 돌아가야 하지요. 또 하루를 살다, 먼 길을 가기 전 간이역처럼 요양원을 거쳐 가기도 합니다. 두해 전 저희 시어머님도 요양원 생활을 하시다 먼 길을 가셨지요. 그곳을 드나들면서 나의 미래를 들킨 것 같아 놀란 가슴이 됩니다. 잘났든 돈이 많든 허망하기 짝이 없는 말년 한 평 위의 생이더군요….

밥 때가 되면 홀에 모여 아무 표정 없이 음식을 드십니다. 식탁

위에 날라 온 작은 바가지 물에 틀니를 헹구어 툭툭 털고 잇몸에 맞춥니다. 기막힌 풍경입니다. 한 할머니는 아침부터 등본을 떼러 집 동네에 가겠다고 생떼를 부립니다. 갑자기 식구가 그립고 낯선 가봅니다. "엄마, 엄마!" 하며 한참을 피도 살도 안 섞인 요양사가 손잡고 달래니까 수그러듭니다. 한때 호령하시던 우리들의 어머니, 아버지입니다.

하루는 어머님을 부축하고 옥상에 산책을 갔더니 풋고추, 상추들이 텃밭처럼 안도감을 줍니다. 어머님은 흙냄새가 그리운지 호미질 흉내를 내십니다. 옥상 빨랫줄에는 속옷들이 생의 의지처럼 펄럭이고 고춧대에 새 한 마리가 앉아 눈을 맞춥니다.

날갯죽지 접고 있다. 둥지 옮긴 티티새가
비바람에 엉겨 붙은 흙먼지 털어내고
속울음 삼키는 저녁 어미 살내 맡고 있다.

퀭한 두 눈 깜빡이며 남은 초록 쪼아대다

다 야윈 맨 다리로 외딴 집 되돌아 나와
침묵의 그루터기에 하얀 깃털 나부낀다.

잎마름병 번진 줄기 비어가는 관절마다
활짝 폈던 꽃잎들이 한 잎 두 잎 떨어진다
떠밀린 '당신들의 천국' 뉘를 위한 천국인가?

—자작시, 「티티새의 날갯짓」, 전문

　물살이 폭포를 뛰어내려 다시는 오를 수 없는 벽처럼 돌아갈 수 없는 집, 우리 부모님들의 현주소입니다. 옆 침대에 낯선 할머니가 어리둥절 새로운 생활을 시작하려고 짐을 풉니다. 따님인지, 제게 삶은 옥수수 한 자루를 건넵니다. 옥수수 잎에서 문득 세상에서 가장 슬픈 색, 삼베로 짓는 옷처럼 갈색 슬픔이 뚝뚝 떨어집니다.

　웰빙, 웰빙 하며 좋은 것만 찾으며 허둥거릴 일이 아닙니다. 한 번쯤은 끌고 온 하늘의 무게 잠시 내려놓고 웰다잉을 고민해볼 일입니다.

함께 밥을 먹는다는 것

나 어릴 땐 김치와 된장국 밥상에 고등어구이 한 마리만 올라와도 군침을 흘리며 먼저 먹으려다 눈총 받기 일쑤였다. 특별 메뉴였다. 요즘엔 입맛도 각각이고 다양한 음식들이 넘쳐나서 고등어도 귀한 대접을 덜 받는다.

거기다 한술 더 떠 TV에선 훈남 셰프들의 '먹방', '쿡방'이 인기다. 〈냉장고를 부탁해〉 등… 마술사처럼 뚝딱뚝딱 요리를 척척해낸다. 주부 입장에선 별로 유쾌하지 않을 때가 많다. 요리라는 게 어디 그리 쉬운 일인가? 장에 가서 재료를 구입해야 되고 다듬고 손질하고 볶고 삶고 한 끼 먹고 나면 쌓이는 설거지 양은 어떻고… 하루는 한 끼가 아닌 삼시 세끼 아닌가? 식생활의 실제 주부의 노동량은 감추고 겉의 화려한 면만 보여주니 유감일 수밖에.

식사는 인스턴트나 패스트푸드로 한 끼를 간단히 해결할 수도

있다. 도시의 젊은 주부들은 아침에 남편과 아이를 보내고 '브런치 카페'에 모여 우아하게 모닝커피와 빵과 샐러드로 아침 겸 점심을 먹고 세련된 사교의 시간을 보내는 족속들도 있다. 한 끼 식사의 종류와 방법도 여러 가지 있지만 상대방을 생각하며 정성으로 지은 밥과 찬에 비할 수 있을까?

비 오는 날이면 아득한 할머니와의 추억이 떠오른다. 어린 시절 아버지 말을 안 들어서 혼난 적이 있다. 심부름을 제대로 못한 죄로 점심을 굶기라는 아버지의 명령에 어두운 방에서 두 손 들고 벌을 섰던 거다. 시간이 흐를수록 배에서는 꼬르륵 소리가 났고 시간은 더디 갔다.

저녁 무렵이 되었다. 할머니가 문을 열고 나를 따라오라며 부엌 쪽마루로 데려갔다. 김이 솔솔 나는 흰쌀밥에 고등어를 숯불에 구

워서 작은 밥상에 차려 주시고는 들키지 말고 잘 먹으라는 게 아닌가? 목이 메고 눈물이 핑 돌았다. 그때 감격이란. 지금도 살다가 힘들 때면 그때의 할머니의 따스한 사랑이 그리워진다.

현대인의 생활은 메마르고 개개인의 생활도 바쁘다. 직장인은 회식도 많고 주부도 각종 모임으로 밖에서 식사를 해결할 때가 많다. 주말부부든 다른 이유로 각자 흩어져 산다 해도 집에서 함께 모일 때는 외식도 좋지만 가족을 위해 맛있고 영양 있는 밥상을 차릴 때 느껴지는 행복감을 놓치지 말자. 지지고 볶는 고소한 내음도. 식구들이 함께 상을 차리며 짤랑거리는 수저 소리도 행복의 하모니로 연주될 테니. 함께 머리를 맞대고 음식을 먹으며 그간의 주변 얘기, 속 깊은 얘기들이 오가다 보면 어느새, 하나라는 일체감이 후식처럼 또 양식으로 채워줄 테니.

이탈리아 찍고 한국 찍고

지난달엔 이탈리아에 다녀왔다. 50십 중반에 처음으로 호사를 누렸다. 로마의 유적지를 돌아보며 책이나 TV에서나 보던 현장을 바로 눈앞에서 보니 이래서 여행을 또 하는가 싶다. 유독 영화를 좋아하는 나로선 '로마의 휴일' 촬영지인 스페인 광장 돌계단에 앉아 오드리 햅번 흉내를 내다 그만 웃음이 터졌다.

바티칸시국을 들어가기 위해 찜통더위에 이유도 정확히 모르고 4시간씩 긴 줄을 서야 했다. 여행이든 인생이든 어쩌면 기다림의 연속이니까. 꽃미남들이 거리에 넘친다. 불만은 내색하지 않았다. 별로 바빠 보이지도 않는 국민들이 문화유산으로 먹고살다니. 울 아들은 시간만 나면 방학 때 알바 궁리에 스펙 한 줄이라도 더 쌓으려고 고민인데 이곳 청년들과 표정이 달라도 이리 다를까. 부러움 반 안타까움 반이다.

동전을 준비해 갔는데 '트레비 분수'는 공사 중이라 아쉬웠지만 그 옆에 '젤라또' 아이스크림 집은 유명세로 북새통이었다. 깊은 에스프레소 한 잔의 맛도 잊기 어렵다. 굵직한 문화유산과 먹거리가 경쟁력으로 마술처럼 사람들을 불러들인다. 물 흐르듯 경제가 돌고 돈다.

물의 도시 베네치아에 도착했을 때도 인종 전시장 같은 각국의 수많은 관광객들 틈에 끼어 광장을 걷다 돌아보니 문득, 이 나라의 저력이 또 고개를 든다. 베수비오 산의 화산 폭발로 아픔이 서린 남쪽의 폼페이에도 화산재 밑에서 유적들이 계속 발굴되고 있다. 좁은 길엔 마차가 지났던 자국이 아직도 선명하다. 사라져간 고대왕국은 더 이상의 슬픔이 아닌 힘을 발휘하고 있었다. 차창으로 스치는 구릉 마다 올리브 나무와 포도나무들이 초록의 성찬을 차린 듯 눈이 시원하다.

문득 한국인이라는 정체성이 고개를 든다. 이런 저런 이유로 한국의 관광객이 줄어들고 있다. 안타까운 사건들이 지나갔다. 인천공항에 들어올 때면 우리의 관광 경쟁력은 무엇일까 가끔 생각하게 된다. 경주와 여수 밤바다가 문득 스친다. 여수 밤바다의 멋이 베네치아보다 못한 게 무어란 말인가.

과학적 영농기술을 접목하는 요즘의 농촌을 생각하며 먹거리로 히트 칠 방법은 없는 것일까 상상해 본다. 과일과 유실수열매를 활용한 우리만의 독특한 음료로 관광객들의 입맛을 사로잡으면 안 되나. 마시자마자 입이 검붉게 변하는 복분자 주스 맛에 이끌려 코리아를 다시 찾듯. 문화는 문화유산대로, 톡톡 튀는 우리만의 농산품이 관광객을 당겨오는 효자노릇 하길 고대하면서 집으로 향하는 리무진에 올랐다.

이웃

같은 동에 사는 8층 엄마가 울상이다. 내용인즉슨 7층에 사는 할머니가 수시로 인터폰으로 연락해서 애들한테 뒷발꿈치를 들고 다니라고 훈계를 한단다. 아무리 까칠한 할머니라지만 그 집에도 손주가 있을 텐데. 40가구가 함께 사는 아파트의 한 동은 작은 마을인 셈이다. 층간 소음으로 크게 분쟁하는 사건도 쉽게 접하는 세상이고 보면 이웃을 잘 만나는 것도 큰 복이라 하겠다. 어쩌다 반상회에 참석하면 한동안 안 보이던 이웃이 긴 여행을 간 것이 아니고 안부 대신 부음으로 전해 듣기도 한다.

시골에서는 아직도 추수 무렵이면 고사를 지낸 후 떡을 이웃에 돌리는 곳이 있다. 애경사를 함께 하며 큰일에는 계를 태워서 힘을 보태주는 곳도 있다. 도시와 농촌, 같은 하늘 아래에서 일어나는 일들이다.

지난가을에는 친구가 양평에 작은 터에 집을 마련하여 주말 생활을 시작했다고 초대했다. 몇 집이 모였다. 도심에서 1시간 남짓 거리인데다 경치도 수려했다. 소꿉놀이 같은 편백나무로 지은 아담한 집은 나무 냄새가 좋았다. 난방은 나무를 태워서 하는데 타닥타닥 탈 때의 냄새는 커피 맛을 더 깊고 그윽하게 했다.

작은방에 몸을 맡기니 근심 걱정도 다 내려지는 것 같다. 머리가 맑아진다. 창으로 내다보는 경치가 그림 같다. 앞마당에서 남편들은 장작을 패며 힘겨루기를 하고 바비큐에 음식이 익어갈 때 피어오르는 연기가 넉넉함을 더한다. 한 끼를 나누며 그곳에 터를 잡게 된 얘기… 남편이 암과 투병 중인 슬픈 얘기를 들었다.

새로운 활력과 건강을 다지려고 막상 도심을 떠나온 제2의 보금자리에 문제가 생겼단다. 불편한 이웃을 만난 것이다. 처음 이사

와서 집 마당에 잡초를 뽑고 울타리의 경계가 없기에 작은 나무들의 가지를 얼떨결에 잘라낸 것이 화근이 되었단다. 이웃집도 주말에만 오는 중년 부부였는데 본인들이 정성 들여 키운 나무들을 베었다며 흥분했고 진심의 사과가 통하지 않자 냉랭한 관계가 되었다. 농장에 오갈 때마다 얼굴이라도 마주치면 불쾌한 심사가 되었다. 물 좋고 공기 좋으면 뭘 하나. 재해보다 무서운 것이 인재(人災)라더니. 서로 적이 되고 말았다.

이웃사촌이란 말이 괜히 있는 건 아닐 텐데. 시골 담장을 허무니 수만 평 고을의 영주가 되었다는 시인도 있다. 마음의 벽도 허물면. 역지사지(易地思之)라는 사자성어가 떠오른다. 새로운 삶을 펼치는 낯선 곳에서 원수가 아닌 다정한 이웃으로 차 한 잔과 마음을 나눌 수 있는 이웃은 그림도 아름답지 않은가.

봄날 장터

　장날은 구경만으로도 즐겁다. 할머니들이 캐온 달래, 원추리나물, 두릅, 그릇마다 담겨있는 수수, 기장, 검은콩들이 햇것의 싱싱함과 고향에 온 것처럼 푸근함을 준다. 물건들을 펼쳐놓은 할머니가 두릅과 바꾼 돈을 주머니에 넣으며 기뻐하신다. "그 돈 뭐하시게요?" 하고 묻자 "손주 주려고" 하신다.

　그 옆의 떡장수는 전남 영광에서 가져왔다는 떡을 파느라 바쁘다. 모시잎 송편을 사서 맛을 보니 통동부가 씹히는 맛이 그만이다. 느림보 걸음으로 급할 것도 없이 살펴보는 장날 풍경이 마냥 좋다. 나물과 잡곡 구경을 하고 걷다가 어린 시절 기억 때문인지 잡화상을 지나 신발을 파는 곳에 발길이 멈춰 섰다.

　까마득한 날이었다. 잠결에 발이 간지러워 보면 어머니는 내 발의 치수를 굵은 실로 재서 자른 후 지갑에 잘 넣어두셨다. 장날이

면 잡곡을 내다 판 돈으로 어둑어둑할 무렵에 생필품을 한 짐 이고 오셨다. 대문에 들어서는 엄마의 짐 보따리를 받아 펼치면 치약, 비누, 꽃씨 그리고 자로 잰 듯이 내 발에 꼭 맞는 신발이 들어있었다. 엄마의 고단한 하루는 헤아리지도 못 했다.

그리움인지 황사 탓인지 몽롱하게 걷다 보니 한약 재료들이 눈에 들어온다. 닭백숙에 넣을 재료로 가시가 달린 엄나무 한 묶음을 샀다.

장이 서는 장터는 인생의 축소판처럼 보인다. 삶의 활기가 느껴져서 좋다. 팔아서 좋고 사서 좋은 날이다. 각자 사는 게 바빠서인지 반가운 얼굴들을 장터에서나 만나기도 한다. 한참을 구경하다 다리가 아파질 즘 장터 식당에 앉아 파전에 막걸리 한잔하면 마음의 여유가 뭉게구름처럼 피어난다.

두 번 만나면 한 해가 가고 마는 초등학교 친구들을 며칠 전에

만났다. 구순이 넘은 친구 모친 안부를 물었다. 치매라고 했다. 만나고 온 지 이틀 만에 부음 소식이 날아왔다. 양친을 다 여읜 친구들이 늘어간다. 부모님을 보내고 하늘 아래 고아처럼 쓸쓸하다고 울먹인다. 먼저 고아 신세가 된 내게 '선배 고아'의 심정이 이제야 헤아려진다며 그동안 얼마나 허전했냐고 묻는다.

없는 것 빼고는 다 파는 게 장날 풍경이다. 펼쳐놓은 나물에 물을 뿌리고 다듬고 최고의 상품으로 손을 보는 할머니의 뒷모습에 대고 "엄마!" 하고 부를 뻔했다. 착각이라도 하고 싶은 봄날이다. 한쪽에선 강냉이 튀기는 소리가 요란하다. 메케한 연기가 옛 기억들을 불러온다.

봄의 난전에서 돌아서 오는 길가에 꽃잎은 왜 그리 흩날리며 떨어지는 건지…. 내 마음을 아는 듯 모르는 듯.

벌초를 끝내고

추석이 다가오면 문득 살아생전의 엄마 목소리가 들려오는 듯하다. 아버지의 술 주정이 싫은 날엔 어머니는 자식들에게 푸념을 하시곤 했다. "내가 살아온 날이 다 소설이다. 책으로 쓰면 소설책 몇 권은 된다."라고. 나도 삶이 힘들어 지친 날엔 삶에 지쳐 욕으로 달랬던 어머니의 구수한 욕설이 그리워진다. 이맘때가 되면 부모님께 변변한 옷이라도 더 사드릴 걸 하고, 지금은 계시지 않는 부모님을 생각하며 후회가 따른다.

벌초하는 날이면 바삐 살다 모이는 형제. 조카들. 못난이들은 서로 얼굴만 봐도 서럽다가 반갑다더니 가만히 형제들을 들여다보니 고만고만하다. 산소에 무성한 풀을 예초기로 자르고 갈퀴로 시원스레 마무리하고 술 한 잔을 올리고 나면 덥수룩한 내 머리카락을 손질한 것처럼 시원하다. 말끔해진 산소 앞에서 식구들의 굴곡진

지난날들을 떠올리다가 소설 한편을 읽는 착각에 빠졌다.

어떤 시인은 "길이 없어 보이는 곳에서 불쑥 봉분 하나 나타난다. 인기척이다. 여보, 라는 봉긋한 입술로…"라고 노래했다.

선산에 나란히 누운 아버지와 어머니의 합장묘 앞에 서면 살아생전에 살갑게 대하지 못 했던 그리운 말들이 메마른 입술로 말하는 것 같다. 이미 살도 썩고 뼈도 삭은 몸 곁에 웅크린 빈 소주병에서 나는 소리처럼 쓸쓸하게 말이다.

무덤 앞에서 어머니, 아버지를 아무리 불러 봐도 대답 대신 휑한 바람만 허전함을 더한다. 고작 벌초만 해드렸다고 가슴속 깊은 한이 용서라도 되는 걸까. 한때 엄마에게 말도 안 되는 고집을 피우며 대들고 마음에 상처를 냈던 일. 내 엄마인데도 병이 깊어진 줄도 모르는 딸이었다. 어머니가 폐암 판정을 받고는 70일 만에 거짓말처

럼 명을 달리하신 거다. 어머니 앞에 서니 울컥 사죄하고 싶어진다.

시인 고은의 「그 꽃」이라는 시는 "내려갈 때 보았네, 올라갈 때 보지 못한 그 꽃"이라고 짧은 문장으로 삶을 간파한다. 시는 함축성이 생명이다. 문장을 산문처럼 늘어놓지 않고도 몇 마디 문장으로 핵심을 관통하며 울림을 준다. 소설은 어찌 보면 사람 사는 시시콜콜한 작은 얘기들이다.

벌초를 끝내고 산소 앞에 앉아 고인을 추모하다가 산소가 문득 소설책 같다는 생각이 드는 거다. 켜켜로 쌓여있는 바로 '당신'이라는 제목의 소설 말이다. 해마다 비바람을 맞고 낡아진 책들이 바람이 부는 대로 책장을 넘기고 있었다. 한 때 당신과 함께 해서 따스했던 가을날도. 즐거웠던 웃음소리도.

고향은 포구

매미들 합창에 귀뚜라미가 슬쩍 끼어드는 걸 보니 가을이 오기는 오는 모양이다. 고대 중국인들은 귀뚜라미를 촉직(促織)이라고 불렀다. 날이 추워지니 빨리 베를 짜라고 재촉하듯 우는 벌레라는 뜻이란다. 그래선지 귀뚜라미 소리가 또렷해지면 마음이 서둘러지고 여름 내내 게을렀던 마음을 다잡게 된다. 책도 읽고 싶고 옷 정리도 하고, 생각도 깊어지고 손길까지 바빠진다.

그런 심경 사이로 추석이 손을 내밀지만 주부의 마음은 기쁨 반 걱정 반이다. 가족을 만나는 반가움도 있지만 힘든 일이 한두 가지가 아니다. 음식 장만이며 설거지며 차례 챙기기며… 나도 모르게 '여자로 태어난 게 죄지'라며 혼잣말을 하게 된다.

때를 맞춰 매스컴에서는 공항에서 북적이며 가볍게 떠나는 여행 객들을 단골로 보여준다. 나와는 먼 나라 사람들처럼 보인다. 같

은 여자라도 달력에서 빨간 글자를 온전히 즐기는 여자와 그렇지 않은 여자로 나뉜다. 제사를 모시지 않는 집이 있는가 하면 대가족이 모여 제사를 지내는 집안도 있다. 큰일을 원활하게 선두 지휘하는 종부는 위대해 보인다. 같은 여자라도 마음 씀씀이에 존경심이 든다.

오래전 추석이 생각났다. 동서 셋이 모여 앉아 송편을 빚었었다. 성도 각각, 성격도 각각이었다. 서로 알아가면서 서먹할 때도 있었지만 무난하게 대화가 잘 통했다. 허리가 아플 정도로 송편을 빚어대도 줄어들지 않는 큰 반죽 앞에서 걱정이 앞섰다가도 순식간에 공장을 가동하듯 송편을 만들었다. 크고 두툼한 송편, 작고 야무진 송편, 군만두처럼 길쭉한 모양의 송편들… '여자의 힘은 위대하다'라며 깔깔댔었다. 솔잎을 깔고 잘 쪄낸 송편을 맛볼 때는 으쓱

했다. 만들기는 힘들었지만 맛있고 뿌듯했다. 아이들이 어렸을 때 깡충깡충 뛰면서 제 엄마가 만든 송편을 쟁반에서 콕! 찍어서 알아 맞히는 것도 재미있는 추억으로 남았다.

명절에 훌훌 자유로운 사람에게 '복이 많아서 좋겠다'고 물으면 약간의 억압이 있을 때가 구심점이 있어서 좋다고 한다. 너무 자유로우면 오히려 불안한 게 사람 심리인지. 식구끼리 둘러앉아 여러 가지 전과 송편과 토란국을 만들고 함께 먹었던 구수하고 개운한 후각과 미각의 기억은 강하고 오래간다. 뜸했던 고모가 오시고 오래된 친척들 얼굴을 보는 것도 이맘때였다.

사람은 외로운 섬이다. 섬을 달래주고 비추는 곳은 포구다. 고향은 포구다. 등불을 켠 채로 썰물이 다할 때까지 비춘다. 추석 무렵이면.

대추나무에 사랑 걸렸나

　잘 익은 대추가 탐스럽다. 모란시장 구경을 하다가 햇대추를 조금 샀다. 대추를 한입 깨물다 문득 〈대추나무 사랑 걸렸네〉 라는 오래전에 막을 내린 농촌드라마가 생각났다. 아웅다웅 사람 살아가는 냄새에 다음 방영을 기다리던 드라마였다. 문득 대추나무에 왜 사랑이 걸릴까? 반문해 본다. 대추나무에는 가시가 많다. 연이 날아가다 걸리고 외할머니 부음소식에 어머니의 통곡도 걸려있는 가지다. 우리는 가시처럼 얽히고설켜 살아가다 무심코 가까운 사람들에게 상처를 준다. 세월의 두께만큼 미운 정, 고운 정이 가시 달린 나무에 사랑이라는 열매로 단단히 걸리게 된다. 울음소리와 사랑을 먹고 자란 나무 열매는 붉다는 듯 붉은 열매로.

　나 어릴 때 고향집에는 대추나무가 많았다. 울안에 열린 대추는 껍질이 얇아 금방 시들어서 잘 보관했다가 식재료로 활용했다. 마

당가에 열린 단단하고 알이 굵은 대추는 기일이면 제상에 올렸다. 대추는 헛꽃이 없다. 꽃 핀 자리엔 반드시 열매가 열린다. 가지마다 휘어질 정도로 주렁주렁 달린다. 우리 조상들은 후손들이 번성하길 바라는 마음에 집 주변에 대추나무를 많이 심었나 보다. 대추는 씨앗이 하나인데 열매에 비해 씨앗이 큰 대추는 왕을 상징해서 제사상에 올린다는 설도 있다.

추석 무렵 황금들판을 걷다 보면 결실을 맺는 곡식들 앞에 겸허한 마음이 생긴다. 높아진 하늘을 쳐다보다 잠시라도 고귀해지고 싶은 마음이 드는 거다. 가을이 주는 정서인지 돌연 외롭고 높고 쓸쓸한 것들을 생각하게 한다. 시인 백석(1912~1995, 평북 정주 출생)은 "하늘이 이 세상을 내일 적에 그가 가장 귀해(귀하게 여기고) 하고 사랑하는 것들은 모두 가난하고 외롭고 높고 쓸쓸하니…" 라고

그의 시 「흰 바람벽이 있어」에서 노래했다.

　며칠 전 종합검진을 받으러 간 병원에서의 일이다. 연로한 할아버지를 아들·딸들이 부축하고 검사가 끝날 때까지 정성껏 돌보고 있었다. 한때는 높고 위풍당당했을 노쇠한 할아버지의 표정은 쓸쓸해 보이지 않았다. 벽조목이라는 대추나무는 벼락을 감내한 뒤에 도장 재료로 유용하게 쓰인다. 벼락같은 질풍이 안으로 삭았을 할아버지의 따뜻한 눈빛도 빛나는 벽조목과 닮았다. 그가 뿌린 자식의 열매가 할아버지라는 큰 대추나무 가지에 주렁주렁 매달려 불을 밝히고 있었다. TV가 아닌 병원 대기실에서 〈대추나무 사랑 걸렸네〉의 드라마를 가을에 만난 걸까?

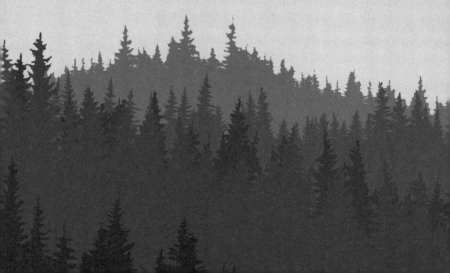

플라스틱 머니 시대

작가 이상(李箱)은 그의 소설 「지주회시」(1936)에서 이렇게 묘사하고 있다. "오십 전짜리가 딸랑 하고 방바닥에 굴러 떨어질 때 듣는 그 음향은 이 세상 아무것에도 비길 수 없는 가장 숭엄한 감각에 틀림없었다."라고. 자본주의 사회에서 돈의 위력과 나약한 인간의 모습을 풍자했다.

지갑에 돈이 없으면 겨울이 더 춥게 느껴진다. 카드가 대세인 세상이다. 집을 나서서 대중교통을 이용할 때도 카드만 대만 해결된다. 식사할 때, 물품 구입, 장례식장에서 장례를 치를 때에도 카드한 장이면 모든 게 해결된다. 그러다 보니 지갑에는 현금이 별로 필요하지 않다. 최소한의 비상금 정도만 넣고 다니게 된다.

세밑의 거리는 날씨만 추운 것이 아니다. 도심의 거리에는 '12월의 마스코트'인 구세군 빨간 자선냄비가 행인의 손길을 기다리고

있다. 친구와 송년회 모임을 마치고 칼바람 부는 도심의 거리를 걷다가 구세군 냄비와 마주쳤다. 친구가 지갑에서 동전 몇 개를 꺼내서 냄비에 넣자 '딸랑'하는 경쾌한 소리가 기분 좋게 따스함을 준다. 나도 친구처럼 해보려는데 지갑을 뒤져봤지만 정작 동전이 없다. 지폐도 없다. 손이 부끄러워졌다.

이맘때가 되면 따뜻한 연탄 한 장의 의미가 마음에 와 닿는다. 돌이켜보면 나도 가난한 겨울을 여러 해 지나와서인지 추운 겨울은 다른 계절보다 관심이 더 가고 따뜻하게 겨울을 나는 이들이 많길 기도하게 된다.

요즘은 정보통신산업이 발전하면서 휴대가 간편한 전자화폐인 플라스틱 머니(신용카드) 시대다. 플라스틱 머니인지(플러스+머니)인지? '틱'소리가 제대로 안 들릴 때가 있다. 나이 탓인지. 겨울 탓인지.

아차! 머니에는 단순한 머니가 아닌 다른 플러스의 뜻도 있는 건가 보다. 마음도 함께 실어 나르는 걸까? 불우한 사람에게 맘먹고 만원 한 장을 건넸을 때 분명 건넨 건 지폐 한 장이지만 상대방은 따뜻한 밥 한 그릇을 먹을 수 있고, 아플 때 약을 살 수 있는 힘이 된다.

카드마다 포인트 적립 혜택도 누리려면 지갑 외에 별도로 여러개의 카드를 넣을 수 있는 카드지갑을 갖고 다니는 이들도 있다. 아무리 편리한 플라스틱머니 시대라지만, 얇고 가벼운 카드는 아무리 만져 봐도 느낌이 없다. 골드다, 플래티넘 카드다 신분상승을 시켜 줘도 나는 호주머니가 불룩한 현금이 좋다. 지갑이 두둑해야 든든하다. 자선냄비 앞이나 좋은 일에 쓰는 모금함 앞에서 넉넉히 넣는 오만함도 맘껏 누려보고 싶다. 이 또한 나이 들어가며 망령인가?

베테랑

영화 〈베테랑〉을 보고 나오는 뒷맛이 개운하다. 배우 황정민을 좋아해서이기도 하지만 그가 분(扮)한 서도철 형사의 "내가 죄짓고 살지 말라고 그랬지?"라며 거대한 갑(甲)에 맞짱 뜨며 한방 날리는 정의감이 찜통더위에 한줄기 소나기처럼 카타르시스를 줘서이기도 하다. 오만과 부조리가 들끓는 기득권층의 무례함 앞에 양심의 칼날로 도려내며 항거하는 모습에서 내가 하지 못하는 시원한 정서적 해갈이 컸던 거다.

"노병은 죽지 않는다. 단지 사라질 뿐이다."라고 맥아더 장군이 말했듯이 용맹스러운 모습이 맥을 잇는 듯했다.

어느 분야에서건 베테랑은 저절로 되는 게 아니다. 초밥의 달인은 손을 베이고 숱한 상처와 실패 끝에 초밥 하나하나에 밥알의 양을 기계처럼 거의 정확한 양으로 빚는다. 유능한 비서관은 모시는

분의 눈빛만 봐도 알아서 움직인다. 수차례 실수의 연속과 절망감, 보이지 않는 내공의 힘이 베테랑을 만든다. 성공한 이들의 성공 요인으로는 1만 시간을 꼽지 않던가. 한 분야에서 성공하려면 하루에 3시간씩 10년을 몰입해야 하는 시간이다. 우리의 피겨 퀸 김연아, 박지성의 혹독한 훈련. 발레리나 최태지의 화려한 의상 뒤의 기형적 발가락의 모습을 우리는 기억한다. 이름난 스타 뒤엔 각고의 시간이 그림자처럼 쌓여있다.

영화에서는 대부분의 동료나 상사 경찰들이 '서도철'을 위하는 척하며 힘들게 싸우지 말고 그만 타협하고 쉽게 살라고 설득한다. 정말 그렇게 좋은 선후배였던가. 그 이면에는 어떤 대가성 이익이 도사린 떳떳하지 못한 비굴함이 숨어서다. '서도철'이 빛나는 이유는 쉬운 길을 택하지 않고 끝까지 정의를 위해 파헤치는 민중의 지

팡이 노릇을 해서일 것이다. 현실에선 좀처럼 보기 힘든 상황이라 그랬을까. 영화에서 느껴지는 대리만족감이 더 크게 다가온 까닭은.

아무리 물신주의(物神主意)가 만연된 사회라지만 씁쓸한 장면들을 매스미디어를 통해서 자주 접하지 않던가. 버려지는 양심 앞에 부끄러울 일이다. 초보라고 다 나쁜 것은 아니다. 초보이기에 호기심과 몰입도가 높고 겁 없이 굴 때도 있다. 꿈 많고 풋풋했던 신혼의 초보 시절도 있었다. 베테랑은 평온할 때는 드러나지 않다가 비상시에 고도의 노하우로 진가를 발휘하기도 한다. 지금은 힘들어도 묵묵히 소명의식을 갖고 자기 분야에서 베테랑으로 거듭 나는 일. 영화 〈베테랑〉이 주는 통쾌한 웃음 뒤의 메시지가 종소리처럼 울려 퍼진다.

떠나지 않아도 좋았다

휴가철이면 무조건 떠나는 게 어떤 법칙이라도 있는 줄 알았다. 휴가철이 지나고 나니 떠나지 않아도 좋았다. 길을 나서면 누구와 어떤 방식으로 보내는지에 따라 즐거울 때도 있지만 불편함도 따르기 때문이다.

새로운 캠핑 용품이 나오기 무섭게 사들이는 남편 때문에 골치 아파하는 친구가 있다. 그 집 옥상에는 파라솔과 비치 의자 등 올망졸망 야외 레저용품들이 가득하다. 자랑삼아 친구를 불러놓고 불평을 하는 그 애가 내심 부러울 때가 많았다. 오랜만에 그 친구를 만나 이번 휴가는 어느 계곡으로 다녀왔냐고 묻자 시큰둥하다. "가뭄에 계곡은 뭘… 집에서 겨우 영화 한 편 봤다"라며 캠핑 용품은 창고에 잠자고 있는지 오래됐단다.

그 친구가 한 번은 새로 산 용품들을 체험해 보고 싶은 동서들과

함께 여행을 하고 돌아와선 부부싸움을 했단다. 폼 나는 명품 백을 받았다고 자랑하는 윗사람과, 아파트 평수를 늘려가는 아랫사람 때문에 배가 아팠던 거다. 함께 떠나고 함께 한다고 다 좋은 일일까.

정해진 살림살이에 엄두를 못 내다가 휴가를 안 간 대신 욕실을 산뜻한 타일로 개조한 이웃을 보았다. 선택의 잘못으로 불쾌한 추억으로 남는 휴가보다는 차라리 욕실을 드나들 때마다 느끼는 만족감은 클 것이다. 불행하게도 여행길에서 접촉사고가 만일 내 경우가 된다면 설렘은 두려움과 고통의 시간으로 바뀌고 만다.

몸도 연식이 오래돼서 일까. 이제는 아이스박스에 음식을 가득 챙겨서 떠나는 휴가는 반갑지 않다. 막상 어디론가 떠나도 강박처럼 정해진 행선지로 바삐 움직이고 챙기다 보면 휴가를 왜 왔나 싶을 때도 있다. 나도 모르게 경쟁 심리 속에 무엇이든 성과를 내야

직성이 풀리는 마음이 작용해서일까.

남들이 산으로 바다로 떠난 도심에 남아 근처 천변을 걷다가 흰 왜가리와 눈이 마주치면 행복한 마음이 든다. 바람 따라 걷다 파란 하늘에 흰 구름이 오로지 나를 위해 존재하는 것처럼 문득 포근할 때가 있다. 나를 내려놓는 편안한 시간을 가져보는 일. 오가는 사람들을 구경하다 문득 자신의 좌표를 느껴보는 일. 자신의 가장 그늘진 부분을 꺼내 살갑게 소통하며 마주하는 일. 그것 또한 진정한 용기이리라.

우리 집 다음 휴가 계획은 '각자는 자유를 만끽하라'로 명해볼까 한다. 잠시를 쉬더라도 제대로 충전하고 새로운 시각을 갖는 일. 휴가의 패턴도 진화하고 있는 걸까. 이것저것 귀찮아진 내 이기심이 작용한 걸까. 때론 떠나지 않고 즐겨도 좋을 일이다.

사진에 관한 짧은 생각

명절이면 음식상을 차려놓고 사진을 찍어 멀리 있는 아들에게 전송한다는 친구가 있다. 외국에 있어 함께 하지 못하는 마음을 사진으로나마 대신하기 위해서다.

오랜만에 책장 정리를 하며 앨범을 보다가 온 가족이 함께 찍은 흑백 가족사진을 보았다. 누렇게 바랜 사진은 40여 년이 훌쩍 지난 사진이다. 그중 세 사람은 이미 고인이 되었다. 흑백사진이 아득한 세월의 한 때를 불러온다. 이렇듯 사진은 그리움을 구체화 시킨다.

맘먹고 떠난 아내와의 나들이가 사진에 후순위로 밀려난 것 같아 씁쓸했다는 남편들도 있다. 카메라 기능이 내장된 스마트폰이 확산되면서부터 음식점이나 거리에서 절제없이 사진을 찍는 사람들이 많다. 꼭 필요한 사진이 아닌 마치 연예인이라도 된 듯 A 컷을 건지려는 건지. 셀카 봉까지 동원해서 억지 표정을 짓고 찍

는 모습을 보면 사진에 빠진 중독자처럼 보이고 때로는 공해로 느껴지기도 한다. 새로운 풍광 앞에서 조용히 사색하고 음미해 보는 시간을 가져보면 안 되는 걸까. 마음 깊숙이 심상(心象)으로 차곡차곡 담아두는 일도 중요하다. 대상을 제대로 느껴보지도 않고 사진을 찍느라 놓치고 마는, 순간의 깊은 맛과 의미는 무엇으로 보상 받을까.

대부분의 사람들은 모방충동 욕구를 갖고 있다. 고대의 철학자 플라톤과 아리스토텔레스도 '미메시스(mimesis)'라는 문학용어를 빌어 인간은 모방하는 것과 모방된 것을 즐거워한다고 주장했다. 손쉬운 디지털 사진이야말로 자신과 타인을 가장 원본에 가깝게 재현해 주는 도구이다. 한순간을 사진으로 남기고 누군가와 소통하기를 즐기는 문화를 탓할 생각은 없다. 단지 도를 지나치지 않았

으면 해서 하는 말이다.

사진은 렌즈를 통해서 세상을 바라보는 마음의 눈이라고 할 수 있다. 때로는 어두운 면은 감추고 겉모습만 비출 때가 많다. 모처럼 떠난 길 위에서 제대로 느끼지 못하고 도구에 의해 본래의 맛과 정취를 빼앗겼다면 사진기를 들이대기 전 깊이 생각해볼 문제 아닌가. 우리는 너무나 과정은 간과하고 결과에만 급급한 건 아닐까.

지난겨울에는 딸이 시골 교회에 가서 변변한 사진 한 장 없는 할머니들 영정사진을 찍어드리다가 눈물이 났단다. 한 할머니께 분을 발라드리며 얼굴을 매만지자 딸의 손을 꼭 잡고는 "이런 호사는 처음 누려본다"라며 말을 잇지 못하셨다고. 사진을 찍는 일도 정성으로 담아야 소중한 의미로 남지 않을까. 사람을 대하는 태도와 크게 다르지 않을 것이다.

이색 처방전과 나눔

가끔은 별생각 없이 버스를 타고 어디론가 한 바퀴 돌아봐도 좋을 것 같다. 찜통더위엔 괜찮은 피서가 되고, 한겨울엔 추위를 피해 달리니 말이다. 실버 층이 많이 사는 우리 동네 마을버스를 타면 덜 붐비는 편이다. 버스기사는 차에 오르는 승객에게 친절한 이웃처럼 먼저 인사를 건넨다. 노란색 버스에는 클래식 음악이 흐른다. 처음에는 승차했을 때 클래식 음악이라니! 의아하게 생각했다. 대중음악에 익숙한 귀에 제목도 가물가물한 클래식이 사치스럽게 느껴졌다.

마을버스를 자주 이용하다 보니 그 기사가 운전할 때는 차 안에는 클래식 음악이 흘렀다. 노선을 빙빙 돌며 달리는 음악 감상실 같았고 고마운 마음이 들었다. 목적지까지 가면서 복잡했던 마음이 정리가 되고 여유로운 마음까지 생기게 되었다. 화가 난 상태거

나 스트레스로 두통 증세가 있을 때 버스를 타고 한 바퀴 돌아오면 기분전환이 되었다. 피아노의 맑은 음 때문일까, 바이올린 현의 매력 때문이었을까. 비발디나 모차르트의 경쾌한 선율이 흐르는 날엔 연주곡을 들으며 달리다 보면 어느새 마음이 평화로워지고 머리도 맑아지는 경험을 여러 번 했다.

기사 아저씨가 틀어준 음악이 자주 가는 병원의 의사가 처방해주는 처방전처럼 위안을 주었다. 물론 알약은 먹지 않았지만 기사의 따뜻한 배려가 승객의 마음을 변화시키는 처방전인 셈이었다. 물질로만 나눔과 봉사를 할 수 있다는 굳어진 관념에 균열이 가는 사례였다. 나는 무엇을 타인과 나눌 수 있을지 구체적으로 반성하는 계기가 되었다.

수십억 대의 재산을 갖고도 탈세하는 사람이 있는가 하면 셋방

에 살면서 불우한 학생에게 장학금을 기부하는 사람이 있다. 퇴직한 어르신이 노인정에서 청소년들에게 한자를 가르치는 일도 아름답다. 딸아이가 매달 후원하는 아프리카의 한 소년에게서 오는 편지글을 보면 마음이 따뜻해진다. 개개인은 분명 타인과 나눌 수 있는 달란트나 물질이 있을 수 있다. 단지 실천하는 자와 못하는 자의 차이가 있을 뿐. 나눔의 진정한 기쁨은 나눔의 혜택을 받은 자들이 훗날 진정으로 나눔을 베푸는 입장에 설 때가 아닐까. 익명의 기부자는 드러내지 않아도 울림을 준다. 재능기부자의 모습도 신선하다. 신문을 보다가 놓치기 아까운 글이나 책을 보다가 좋은 구절은 사진을 찍어서 가까운 이들에게 보낸다. 거창하진 않아도 작은 것에서부터 나눔을 실천해 보면 어떨까. 나눔은 관심에서 시작한다. 돌아보면 도움의 손길을 기다리는 곳은 멀리에 있지 않다.

가맥

길가 편의점 앞 의자에 홀로 앉아 맥주를 마시는 사람을 심심치 않게 본다. 모름지기 맥주는 여럿이 술잔을 부딪치며 마셔야 제 맛일 텐데. 일명 '치맥(치킨+맥주)'도 대세이긴 하나 요즘엔 이도 저도 다 귀찮고 오롯이 편의점에서 캔 맥주 하나로 위로받는 이들도 있다. 술 문화도 변하고 있는가 보다. 빌딩 사이로 어둠이 내리면 땀내에 젖은 고독한 도시남의 한숨 하나가 담배연기를 타고 허공 속으로 오른다.

쉰세대 들의 술집 문화에는 성인쇼 장, 스탠드바, 칵테일 전문점, 카페 문화가 한때 전성기를 누렸다. 직장인들은 퇴근 후 상사를 따라 우르르 2차까지 몰려다니기도 했다. 술이 있는 밤은 고단한 일터에서 억압됐던 감정들이 분출되는 시간이다. 이성으로 무장됐던 긴장감이 이완되며 없던 용기도 불쑥 생기고 사람과 사람 사이 소

통이 급물살을 타고 비즈니스가 성사되기도 한다. 물론 과음하면 실수도 하고 비난의 손짓을 받기도 하지만. 여하튼 밤은 여백이 있어서 좋다.

토크 문화가 성숙하지 못 한때에는 기계가 크게 한몫을 하는 놀이문화가 휩쓸고 가기도 했다. 디스코텍, 단란주점, 노래방 등이 그 예라 할 수 있다. 모처럼 회식이 있는 날엔 삼겹살 구이에 소주 한 잔. 다음 코스로 그럴듯한 공간으로 옮겨 간다 해도 자리 앞에선 꿰다 놓은 보릿자루 마냥 서로 얼굴만 쳐다볼 뿐. 특별히 신통하고 다양한 화젯거리도 빈약했다. 그 틈새로 시끄러운 반주와 음악소리가 어색한 빈 공간을 채워줬다. 반주가 흐르면 세상을 다 가진 가왕처럼 변신하며 대리만족의 기쁨을 맛보곤 했던 시절이었다. 그래도 그때가 정도 많고 좋았던 시절로 기억된다. 우리의 밤 문화

가 늦도록 불야성을 이루는 이면엔 녹록하지 않은 삶의 다른 얼굴로 봐도 무방하리라.

요즘의 신세대들의 직장문화는 많이 변해서 직장동료들을 집으로 초대하는 일은 꿈속에서나 있으려나. 사람간의 끈끈함이 점차 사라지고 있다. 각자 이기적 개인주의로 자기 생활은 손해 보지 않으려는 분위기로 바뀌고 있다. 유행도 세월도 돌고 돈다지만 사람은 더불어 어울리며 조화를 이룰 때 세상사는 맛이 느껴지는 것 아닌가.

곁에 있어도 사람이 그리운 세상이 됐다. 술은 독주보다는 주거니 받거니 마셔야 제 맛 일텐데. '가맥(가게 맥주를 즐기는 것)'은 특히 빈 의자와 함께 마시는 '혼자만의 가맥'은 왠지 그렇다. 그런 풍경 앞에 설 때면 혹시 내 남편은 아닐까? 늑대처럼 밉다가도 엄마 같은 보호 본능이 발동되는 아내가 되는 순간이기도 하다.

문학관·문학마을에 대한 유감

　경북의 청송과 영양을 시월에 둘러보는 일은 가을의 깊은 속살을 만져보듯 정감이 있었다. 청송에 들어서자 과수원마다 빨갛게 불을 켠 사과나무들이 장관이다. 청송에 위치한 김주영 소설가의 '객주 문학관'은 생존해 있는 작가의 문학관으로 이례적이며 폐교를 개축한 사례로 숙식이 가능한 편리한 시설을 갖췄다.

　작가는 산골마을에서 태어난 후 변화 없는 삶이 따분하고 지루해서 전국에 낯선 풍경과 사람들을 찾아다니다 '객주'라는 걸작을 남겼으니 결핍도 작가에게는 필수적 요소 인가보다. 전시관에서 소설 속 캐릭터인 보부상들의 활동상의 재현을 돌아봤다. 교실이 있던 자리를 개축한 방에서의 하룻밤은 마음마저 학창시절로 돌려 놓는 듯싶었다.

　둘째 날엔 '승무'로 잘 알려진 조지훈 생가가 있는 영양의 주실 마

을을 돌아봤다. 마을에 들어서니 깔끔한 농로, 유사한 기와지붕과 잘 익은 감나무가 고즈넉한 풍경을 준다. 하지만 마을을 돌아보는 내내 동네에 울려 퍼지는 격에 맞지 않는 불쾌한 방송이 작가의 생애를 반추해보는 여정에 큰 방해가 되었다. 한복에 구두를 신은 듯 엇박자의 부조화가 소음으로 들렸고 문학마을이란 이미지를 흐려 놓았다.

몇 해 전에는 전북 부안에 위치한 한 문학관을 돌아봤다. 막대한 돈을 투자해서 건립한 문학관은 외형은 거대하지만 관람객이 많지 않고 횡했다. 처음 가본 나의 시각에도 운영에 대한 걱정이 될 정도였다.

전국에 산재한 문학관은 100여 곳이 되지만 색깔이 뚜렷하고 단단한 콘텐츠로 무장한 문학관은 몇 곳 안 된다. 작가의 소장품으로 문구류와 습작 원고, 작품집을 전시해놓고 건물 한 쪽에는 거

미줄이 쳐진 문학관을 돌아보며 무엇을 배울 것인가? 나의 경우는 작가의 치열한 정신 한 줄을 내 삶에 반영코자 문학관을 찾는다. 차별성 없이 생겨나는 그저 그런 문학관들은 오히려 작가의 가치를 실추시킨다. 둘러보고 오면 그 작가의 작품을 다시 읽게 되고, 또 찾게 되는 그런 문학관을 만나고 싶다.

유명 작가의 문학관 건립은 관광객 유치와 수입도 올릴 수 있지만 접근성도 고려해야 한다. 문학관에서 도서실과 문화교실을 운영하는 곳도 있다. 무늬만 화려하고 프로그램이 텅 빈 문학관 건립은 이제 그만. 내 안의 또 다른 나를 찾아 떠난 길 위에서 만난 문학관이든 문학마을에서 가치 있는 용기를 얻고, 문학을 이해하는 촉매제와 지역경제 활성화의 시너지 효과마저 기대하는 일은 너무 많은 욕심일까?

붉은 카펫과 우정

인근 고교에 붙어있는 대학수학능력시험 안내 현수막을 보니 작년 이맘때가 떠오른다. 재수생 아들을 만나러 시험이 끝날 때쯤 다시 고사장을 찾았다. 시험을 끝낸 수험생들이 몰려나왔다. 그 와중에 한 젊은이가 교문 앞에서 돌돌 말린 붉은 카펫을 펼쳐놓고 누군가를 기다렸다. 고사장에서 나오는 친구가 카펫을 밟고 걸어 나오게 하고, 그 친구를 와락 끌어안고는 뜨거운 격려와 위로를 해주고 있었다. 대학생인 친구가 재수의 길을 걸어온 친구를 위해 마련한 깜짝 이벤트였다. 어느 국제 영화제에서 붉은 카펫 위를 걸어가는 배우보다도 주인공은 빛나고 있었다.

청년들의 속 깊은 우정의 단면을 보았다. 시험 결과도 중요하지만 "아! 인생은 아름다워!"라고 느끼게 해준 한 장면에 추위마저 무릎을 꿇었는지 주변이 훈훈해졌다.

문득 나의 옛 친구가 떠오른다. 초등학교 3학년 때 가을운동회 날, 달리기 대회에서 상을 탈 욕심에 무리하게 달리다가 넘어져 무릎을 크게 다쳤다. 상처는 오래갔고 그 친구는 무거운 내 가방을 대신 들어주고 한동안 등하교를 해줬던 고마운 친구였다. 이를 계기로 우리는 더 친해졌고 힘들 때면 따스했던 그 친구의 정이 생각난다. 험한 세상을 건널 때 다리(bridge)와 같은 존재를 친구라고 부르고 싶다.

때로 역경은 참된 친구와 거짓된 친구를 가려주기도 한다. 좋은 친구는 서로에게 긍정적 영향력을 미치고 날카로운 충고 한마디는 인생을 바꿔놓기도 한다. 그리스 철학자 아리스토텔레스는 "친구는 제2의 자신이다"라고 말했다. 좋은 친구를 사귀고 계속 유지하는 일은 쉽지 않다.

요즘 젊은이들은 취업을 위한 스펙 쌓기에 급급하다. 팍팍한 현실은 여유 있게 친구를 사귈 시간조차 앗아간다. 가끔은 상상해 본다. 부모의 존재가 지상에서 사라진 뒤 의지할만하고 흉허물 없이 터놓고 서로 잘 통하는 친구를 가졌을까? 내 아들딸들은.

정말 다급할 때 조건 없이 손잡아 주고 힘이 되는 친구를 갖게 되길 마음속으로 기도하게 된다. 이해관계를 떠나서 있는 그대로를 받아주는 친구, 푸근한 산과 같은 친구야말로 진정한 친구니까.

생텍쥐베리의 소설 『어린 왕자』를 보면 어린 왕자가 고독할 때 사막에서 지혜로운 여우를 만나고 길들여지면서 서로를 필요로 한다. 각자에게 상대방은 세상에서 유일한 존재로 변해간다. 생각만 해도 좋은 친구는 세상에 '친구'라는 큰 별 하나를 더한다. 친구가 있는 밤은 덜 외롭고 어둠이 검게만 보이지 않는 이유다.

노래방

그곳에 다녀오면 사람들의 성향이 대략 파악된다. 노래방이라는 방이다. 어떤 모임에서는 초면에 식사를 마치고 단숨에 노래방으로 직행할 때도 있다. 몇 곡을 듣다 보면 흥의 많고 적음, 지난 삶의 내력이 마이크를 통해 껍질을 벗는다. 잘 고른 발라드인지 아닌지도 바로 알 수 있다. 가곡만 부르는 고상한 부류들은 반갑지 않다.

한 사람의 노래를 두세 곡 들어보면 그 사람의 성향이 낙천적인지 우울모드인지, 아물지 않은 상처가 많은지, 신나는 곡을 열창해도 알 수 없는 슬픔의 그림자가 전해질 때가 있다. 고정적 이미지를 깨고 단숨에 망가지거나 대단한 끼를 발산하는 사람과 함께 할 때가 즐겁다. 노래방은 간이역처럼 고단한 삶에 쉼표를 준다.

음악은 우리에게 무엇인가? 노래를 부르는 일은 다른 장르에 비해서 손쉽게 즐길 수 있고 서로 간 친밀감이 생긴다. 마이크 앞에

서면 누구나 주인공이 된다. 나를 돌아봐도 언제 한번 그다지 주인공으로 살아온 적이 있었던가? 비굴함을 적당히 감추고 비주류로 살아온 시간이 대부분이었다.

TV 프로의 복면 가왕이나 히든 싱어의 인기 비결도 익명성 뒤에 잠재된 에너지가 부담 없이 폭풍처럼 발산되기 때문이리라. 대학가를 지나다 보니 '코인 노래방, 1000원에 3곡'이라는 광고가 눈에 들어온다. 공중전화박스 같은 작은 공간의 노래방이다. 점점 노래도 어울려서 노는 유흥이 아닌 시대인가 보다. 혼자 부르고 혼자 만족하는 한 평 공간에서 피에로처럼 흉내 내는 시대로 변하고 있는 건지도.

걷다 보니 새로 오픈한 화장품 가게 앞에서 이벤트 걸이 음악에 맞춰 현란하게 춤을 춘다. 슬픔을 숨긴 채 춤을 추고 있는지도 모

를 일이다. 겉과 속이 다르게 연기하듯, 우리는 많은 시간을 감정 노동자로 살아가고 있는지도 모르겠다.

일상을 잠시 접고 거리의 방, 노래방에서 충전해 보는 일. 극히 건전하게. 그런 저런 이유로 나는 노래방을 선호한다. 땀이 흠뻑 나도록 가왕이 된 것처럼 맘껏 질러보는 일은 한여름 소나기처럼 시원하다.

'완전 연소'라는 말이 좋다. 태울 땐 미련 없이 활활 태우고 재로 돌아가는 일. 어쩌면 우리의 삶도 비슷하지 않을까. 놀 땐 놀고 일할 땐 일하고, 어정쩡한 태도나 행동은 타다만 장작처럼 쓸모가 떨어진다. 노래방에서 열창하는 주인공을 보면 내 가슴도 뜨거워진다. 자신만만한 열정이 좋다. 노래방을 나오다 수북하게 쌓인 빈 맥주 캔을 보며 한편으로는 '쓸모 있는 방'이라는 생각이 스쳐갔다.

나도 글 좀 써볼까

유헌 시인이 시집 『받침 없는 편지』를 보내왔다. 시의 일부는 이렇다. "하루는 막내딸 집 아파트에 들렀다가 잠긴 문에 삐뚤빼뚤 쪽지 한 장 남기셨어. '박일심 하머니 아다 가다' 그렇게 돌아섰네." 처음 읽었을 때는 철자가 잘못됐나 하고 다시 읽었다. 팔십 평생 까막눈으로 사시다가 겨우 한글을 익힌 노모의 받침 없는 글에 자식도 독자도 울컥해진다.

보통 글쓰기 하면 화려한 수식어와 테크닉이 있어야 좋고 잘 쓴 글로 오해할 때가 있다. 비평적 글쓰기나 전문적 글이 아닌 담에는 글은 진정성을 담은 정신이 느껴질 때 독자들은 감동을 하게 된다.

나의 20대를 돌이켜보면 낯선 자취방에서 힘들 때마다 힘이 됐던 것도 고향에서 엄마가 보내온 연필로 눌러쓴 편지글이었다. 요즘엔 편지를 주고받는 일이 희귀해졌다. 어쩌다 손글씨로 보낸 편지

148

를 받게 되면 속 깊은 맛이 난다. 아날로그의 손맛이 그립다. 손글씨를 시도해보는 것도 좋고, 이참에 글쓰기에 힘을 쏟아보면 어떨까? 좋은 글을 쓰려면 좋은 책을 많이 읽고 많이 생각하고 많이 쓰기를 권한다. 독서는 편식하지 않고 골고루 인문, 경영, 역사서 등 다양하게 읽는 것이 좋다. 좋은 글을 필사(筆寫)하는 것도 좋은 방법이다. 노트에 필사하다보면 좋은 문장이 눈에 들어오고 내게 스며든다. 작가를 따라 깊은 사유의 숲을 여행하듯 혼연일체가 될 때 기쁘고 행복해진다.

　주변에서 중년들이 글에 취미를 느끼고 글을 배우며 문우도 사귀고 예전과는 다른 대화를 즐기며 행복해하는 모습을 봤다. 늦바람처럼 무섭게 글쓰기에 빠져들어 열심히 쓰더니 환갑이나 기념일에 책을 발간해서 선보이기도 한다.

시작이 반이다. 잠들기 전 노트를 펼치고 일기 쓰듯 조금씩 써보자. 백지 앞에 공포를 느끼기보다는 한 단어 두 단어 늘려가며 희열감을 느껴보는 일. 컴퓨터 자판을 두드리며 글을 쓰면 뇌 활동이 왕성해져서 치매예방도 된다니.

각자의 삶은 되돌아보면 들판에 곡식처럼 할 말이 가득하지 않은가. 철자법이나 맞춤법이 좀 틀리면 어떤가. 하고자 하는 말의 핵심만 제대로 전달되면 그만이다. 농촌여성신문사에서 '농촌의 숨은 스토리' 공모계획도 있다는데….

도전은 아름답다. 밤이 길어지는 계절이다. 글쓰기를 통해 새로운 나로 태어나는 일. 과정을 통해 제 자신을 깊이 알아가고 표현했을 때의 즐거움을 맛보는 일. 올겨울 애인처럼 몰입하게 하는 힘이 '글쓰기'라면. 나도 시작해볼까?

지금은 침묵과 마주할 때

이맘때면 한 해를 살아내느라 수고한 육신 앞에 위로의 포도주한 잔을 기꺼이 권하고 싶어진다. 반면에 허상으로 무장했던 가면을 훌훌 벗고 진정한 맨살의 나와 마주하고 싶어지는 시점이기도하다.

주말에 홀로 산행을 했다. 올겨울엔 유난히 흐린 날이 많다. 잿빛 하늘을 보며 걷는 동안 멜랑꼴리한 기분에 빠지기도 하지만 이런 침묵의 시간이 좋다. 낙엽 쌓인 길을 걷다 보면 이파리를 떨군 나목들이 홀가분함을 안겨준다.

많은 걸 내려놓으라는 암시처럼… 나무들 사이로 넓어진 시야를 즐기며 걷다가 하산 길을 서둘렀다. 저녁에 가족들과 영화 〈히말라야〉를 보기로 해서다.

나는 배우 황정민의 팬이다. 그가 주연한 이 영화는 마치 내가 히

말라야의 한 지점에 있는 것처럼 아슬아슬했다. 영화 속에서 '엄홍길(황정민분) 대장'은 설산 고지를 정복 한 후 소감을 묻는 기자들의 질문에 "목표지점을 정복한 순간 대단한 느낌과 생각을 했을 줄 알지만, 정작 내가 느낀 건 가장 힘들었을 때 진짜 내 모습과 마주한 일."이라고 했다. 말이 없이 침묵할 때, 가장 솔직해질 때 마음으로부터 내면의 소리를 듣게 된다. 있는 그대로의 객관적 내 모습이 관찰된다.

독일의 작가 막스 피카르트는『침묵의 세계』에서 "침묵은 시간이 성숙하게 될 토양이고 인간은 침묵에 의해 관찰당하고 침묵은 인간을 시험한다."라고 말했다.

영화는 가파른 히말라야 등반 중 눈사태, 크레바스 등 각종 위험요소들이 전개되며 인간의 한계와 인내심을 시험하듯 냉혹하다. 눈보라가 휘몰아치는 침묵의 시간은 생의 무게감을 고스란히 전해

주듯 표현된 말보다 더 많은 의미를 준다.

올해의 모래시계가 서서히 낙하를 멈추려고 한다. 며칠 후면 새로운 시간의 모래알이 낙하할 것이다. 한 해를 마무리하고 새해를 계획하는 이맘때면 진실의 옷을 입고 솔직해지고 싶어진다. 내 안의 침묵의 소리에 귀 기울이고 싶어진다.

새해 달력의 숫자들을 보며 깊이 생각하며 새로운 계획을 그려보는 일. 외로움과 맞서보자. 거리에 늘어선 커피숍에 들어서면 소음이 가득하다. 광화문 앞도 여의도의 정치판도 조용할 날이 없다. 분주한 송년의 발걸음에서 되돌아와 잠시 침묵과 마주해보자.

창밖에는 눈이 내린다. 흰 눈은 잘난 사람이든 못난 사람이든 어깨 위로 평등하게 내린다. 올해의 과오는 덮고 새롭게 잘 살아보라는 메시지처럼. 먼 곳에서 출발한 눈이 침묵으로 축복하듯 선물처럼 내린다.

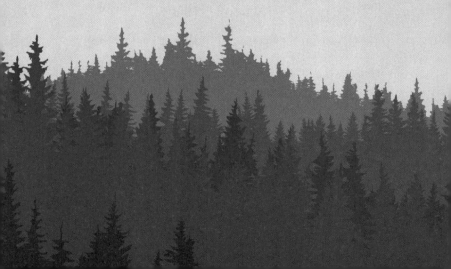

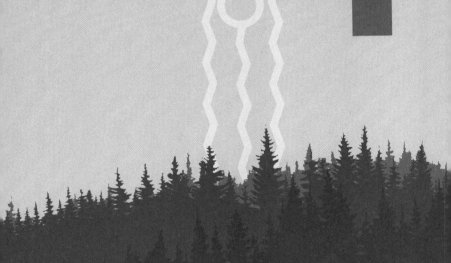

5부

또 다른 선택

졸음과 낮잠 사이

봄볕이 좋아 거실 소파에서 소설을 읽다가 그만 잠이 들었다. 잠깐이었지만 꿀잠이었다. 어릴 적 대청마루에서 엄마 무릎을 베고 누우면 엄마는 손으로 내 머리카락을 만져주셨다. 귀지를 파주실 때면 스르륵 잠이 들곤 했다.

이맘때면 춘곤증에 시달린다. 겨우내 움츠렸던 인체가 따뜻한 봄날에 적응하지 못하고 영양불균형 등으로 나타나는 일종의 피로다. 피로감은 졸음을 재촉한다.

시내에서 지하철을 타고 집으로 오다가 깜빡 졸고는 내릴 정거장을 지나쳤을 때는 종점에 사는 이들이 부러웠다. 파김치로 지쳤을 때 지하철에서 모처럼 차지한 자리 앞에 노약자가 서게 되면 겉잠 자듯 나쁜 사람이 되기도 했다.

요즘은 핸드폰 중독자들이 많아져서 보약과 같은 잠깐 잘 수 있

는 기회마저 기계에 박탈당하고 있는지도 모르겠다. 밴드, 채팅방 등 각종 방들이 많은 핸드폰의 알림 기능은 좀 쉴만하면 카톡 · 카톡… 진동음이 교란신호를 보내며 잠을 방해한다.

한 번은 모임에서 밥 먹고 오던 중 운전하던 친구가 깜박 졸아서 큰 사고를 당할 뻔 했다. 때론 쉴 새 없이 말하는 네비양은 졸음을 쫓아주는 고마운 친구다. 환기도 자주 해줄 일이다.

하품은 억제하기 힘들다. 잠을 불러오는 잇따른 하품은 불면 증세가 있을 때는 고맙지만, 한창 일할 시간에 졸음은 물리쳐야 할 악마와 같다. 졸음을 쫓기 위해 직장인들은 커피를 마시거나, 손을 씻거나, 남몰래 화장실에 가서 스트레칭을 하고 혹은 담배를 피우며 몸부림친다.

하버드대 수면연구원인 로버트 스틱골드는 "요즘 같은 지식 기반 사회에서는 얼마나 오랫동안 일하느냐보다는 짧은 시간 '능률적'

으로 일하는 것이 중요하다."고 '전략적 낮잠'을 장려하고 있다.

이를 반영하듯 서울 시내의 한 카페에는 1시간당 5천 원이면 우유 한 잔과 함께 해먹(기둥 사이에 달아매어 침상으로 쓰는 그물) 위에서 낮잠을 즐길 수 있어, 인근 직장인이 점심시간에 몰려오기도 한단다.

농부들은 들판에서 일하다가 그늘에서 잠시 눈을 붙이면 효율성이 높아질 것이다. 개미나 벌, 들쥐 등만 조심한다면.

봄이면 생각나는 추억이 있다. 친구와 밀양 시장을 돌다가 오래된 장터국밥집에 들어가서 술 한 잔하고 계산하려는데 국밥집 할매가 카운터 앞에서 졸고 있는 게 아닌가? 꽤나 고된 하루였나 보다. 깨우고 나서 후회했다. 잠시 눈 좀 더 붙이게 동동주나 더 마실 걸….

잠은 죽음과 밀접한 관계를 갖지만 평화의 다른 얼굴이기도 하다.

깡이 있는 노년의 삶

학창시절 '끼'가 많았던 K는 요즘 '줌마 보컬밴드'에서 일렉트릭 기타를 맡고 있다. 생업을 하다가 잠시 짬을 내어 연습하고 실력을 다져 무료 공연도 다닌다. K의 얼굴에는 주름은 있어도 해맑다. 어떤 행사에서 아마추어가 악기를 잘 다루는 모습은 왠지 멋져 보인다. 평균수명이 늘어나면서 악기나 댄스 등을 배우며 즐겁게 사는 법을 익히고 활동 범위를 늘려가는 이들이 많다.

아무하고나 어울리기를 거부하는 까칠한 사람들은 타인의 눈에는 그의 곁에 사람들이 적어 노후의 삶이 보통 사람들 보다 더 외로울 것이라고 짐작할 수 있다. 하지만 충실하게 자신만의 스타일을 고집하며 몰입하다가 새로운 세계가 열려 흡족한 인생 2막을 살고 있는 이들도 있다.

문인화에 빠진 김 선생은 취미로 즐기다가 국전에 당선된 후 치

열하게 실력을 갈고 닦았다. 요즘엔 문화원 등에서 강사로 뛰며 즐거운 삶을 산다. P 씨는 그림 솜씨가 좋다. 펜화를 배우고 실력을 인정받아 한 잡지에 일러스트를 제공하고 용돈을 벌며 보람을 느낀다.

남들이 용기를 못 낼 때 과감하게 시도할 배짱이 있어야 신세타령에 머물지 않고 새로운 다른 세계와 만난다. L 소설가는 집에 개인 서재를 갖기 어려운 형편이다. 가끔 여행하듯 조용한 카페를 찾아간다. 노트북을 갖고 다니며 하루 종일 책을 보고 글도 쓰고 이용한다. 개념 없이 남들과 휩쓸려 다니다보면 많은 시간이 허비된다. 때때로 '나, 지금 제대로 살고 있는 것 맞나?' 하는 의문이 드는 거다. 호락호락하지 않고 까칠한 사람들은 자기관리에 철저한 편이다. 그래서 결국엔 목표한 것을 이룬다.

새로운 일도 취미생활도 시간을 투자해서 가꾸어 나가야 빛을 발한다. 그러려면 어영부영이 아닌 뚝심 있는 '깡'이 수반돼야 할 것이다. 덤덤하게 시작한 취미가 재미와 일로 연결된다면 얼마나 행복한 일인가.

중년의 '재미의 복원'에 대해 생각해본다. 젊은 시절 재능이 많았던 이들의 '끼'가 삶의 우선순위에서 밀렸다가 중년 이후에 슬슬 고개를 내민다. 자신의 '끼'를 들춰내서 잘 연마한 사람들은 결국 자신이 기쁨을 즐기게 된다.

재미로 시작한 일이라야 오래간다. 내 친구가 속해있는 '줌마 보컬밴드'의 공연을 보며 잘 발효된 포도주가 생각났다. 오랜 시간 마음속에 담아두었다가 익혀서 거르고 유리잔에 부어 마시는 한 잔의 와인처럼.

100세 시대를 맞는 시대에 내 입장에서도 '끼'를 부려보고 싶다. 어떤 끼를….

명태의 변신은 무죄

　겨울 동해가 그리워서 강원도로 가는 길에 인제에 있는 황태덕장에 들린 적이 있다. 덕장에 널린 명태들이 빨래처럼 드러났다. 영하의 날씨에 명태들은 하늘을 향하여 누워있었다. 제 몸을 얼렸다 녹였다를 반복해야 황태라는 상품이 되는 거였다. 이런저런 과정을 거쳐 황태가 된다는 걸 황태가 귀가 있어 알까만.

　생선 중에 명태처럼 다양한 이름으로 불리고 활용도가 높은 생선이 또 있을까? 국물이 시원한 동태 탕, 살이 더 부드러운 생태 탕, 고소한 황태 구이, 얼큰한 코다리 찜, 술안주로 좋은 노가리 등…. 명태는 어획 시기, 방법, 가공법 등에 따라 선태, 북어, 짝태, 망태, 원양태 등 불리는 이름도 많다. 명태는 비린내가 고약하거나 입맛에 거슬리지 않아서일까. 음식으로 술안주로도 입맛에 잘 맞아 누구나가 즐겨 찾는 생선인 셈이다.

요즘 청년들은 좋은 직장에 들어가기 위한 스펙 쌓기에 많은 시간과 비용을 치른다. 어렵게 직장에 들어간 후 공무원처럼 정년이 보장되는 직종이 아닌 담에는 40세만 넘어도 구조조정의 칼날에 노출되어 있다. 한 직장만 바라보고 살기에는 불안한 세상이다. 어느 날 갑자기 퇴직한다 해도 적용할 수 있는 카드를 미리 준비해야 빠르게 변화하는 사회의 수요에 맞춰갈 것이다. 퇴직자들이 생업으로 시작한 낯선 창업은 경험과 노하우가 부족한 탓에 성공하기가 쉽지 않다.

　잘은 모르겠지만 직장을 선택하는 기준도, 퇴직 후 창업을 하는 것도 사람마다 각자의 길이 있을 터. 실패의 이면에는 명태의 변신처럼, 다양하지 못하고 막연한 쏠림의 선택에서 오는 문제점은 아닌가 하는 생각이 드는 거다. 창업아이템이 '치킨 집'과 '커피숍' 말고는 없단 말인가.

최근에는 지구온난화 현상과 남획으로 동해에서 명태가 덜 잡힌다는 뉴스를 봤다. 그래서인지 시장에 가도 러시아산 명태가 대부분이다. 명태로 자라기 전에 새끼인 노가리를 많이 잡아서 씨가 말라서 그렇기도 하다고.

명태의 다양한 이름들을 구분해 보다가 사람의 쓸모의 변용에 대해서도 이처럼 다양하게 활용되길 희망하게 된다. 획일적 교육이 아닌 각자의 개성을 살린 직업교육과 재능을 키워 적재적소에서 활용되기를.

"가난한 시인이 밤늦게 시를 쓰다가 소주를 마실 때 그의 안주가 되어도 좋다. 짜악 짝 찢어지고 내 몸은 없어질지라도 내 이름만은 남아 있으리라. 허허허허~ '명태'라고…." 환청인 듯 실제인 듯 오현명의 노랫소리가 들린다.

또 다른 선택

　속이 상할 때면 훌쩍 떠나 무작정 걷고 싶을 때가 많았다. 낯선 길을 거닐다 어떤 날엔 인근 사찰 경내를 들르곤 했다. 맑은 풍경 (風磬) 소리는 진정제처럼 마음을 가라 앉혔다. 목탁 소리는 세속의 번뇌를 털어내듯 들렸고, 먹물빛 승복은 생각마저 무심하게 하라는 듯 느껴졌다.

　최근 출가 상한 연령 50세를 연장하는 '은퇴 후 출가제도'가 호기심을 준다. 매년 300명 이상이던 출가자가 작년에는 200여 명으로 감소해서인지.

　스님들이 동·하안거에 드는 것이나, 보통 사람들이 '템플스테이'를 체험해 보는 것도 나를 돌아보는 면벽 수행과 참회의 기회를 갖는 시간이 필요해서일 터. 며칠이나 몇 달이라면 모를까. 보통으로 살다가 일시적 가출도 아닌 출가(出家)라니.

내가 이런 선택의 기로에 선다면 어떤 결정을 하게 될지. 평생 식구들의 밥벌이에 지친 가장들은 은퇴 후 느리고 편안함을 기대했다가 녹록하지 않음을 새삼 절감할 것이다. 이래저래 고달픈 건 마찬가지. 이참에 삭발하고 세상의 인연과 욕심을 끊고 수도승의 길을 꿈꿀 수도 있다. 이 또한 5~7년의 혹독한 수행 과정을 거쳐야한다니 튼튼한 건강도 담보돼야 할 것이다. 석가가 출가한 건 29세 때인데 50대에 퇴직 후 출가하는 것도 어찌 보면 100세 시대를 사는 하나의 코드로도 읽힌다. 이런 삶의 다양성의 이면엔 노년의 삶도 행복하기보다는 번뇌가 끊이지 않음의 방증이리라.

곰곰이 생각해본다. 일찍이 수도승의 한 길을 가는 것이 아니고 속세의 삶을 살아본 후에 출가의 길이라니. 산전수전 다 겪은 후라서 깨달음과 부처님의 설법이 귀에 더 와 닿을까. 아니면 현실도피

처럼 막연하게 생각했던 혹독한 수행의 길은 또 어떤 행복감과 굴레를 줄지 궁금해지는 거다. 출가의 조건이 혼자 살아야한다는 조건이 되는 건 아닌지. 세상에 쉬운 길은 없나 보다.

출가외인인 나를 돌이켜봐도 '출(出)'자만 들어도 많은 걸 감내해야 하는 고통의 시간도 있고 보면 스님이 되는 출가라고 크게 다를까?

남의 떡이 더 커 보이듯 본인의 삶은 불행하다고 느껴지기 쉽다. 책방에 가면 '혜민' 스님이나 '법륜' 스님이 쓴 책들이 이 세상을 잘 사는 처세법처럼 베스트셀러를 차지하고 있다. 막상 읽어보면 속세의 거친 삶에서 한발 비켜선 초인 같은 여유와, 분노라곤 찾아보기 힘든 말랑한 말들은 내 손에는 잘 잡히질 않는다.

어디에 있든 내 식대로 행복해지기. 그게 그렇게 어려운 일인가?

나도 내 인생을 즐기고 싶은데

요즘 모임에 가면 KBS 드라마 〈부탁해요, 엄마 〉가 화젯거리다. 저마다 혼기에 찬 자녀들을 뒤서인지, 흥분했다가 맞장구쳤다가 극중 '임산옥'(고두심분)의 장남인 '형규'의 행동에 마치 제 자식 인양 화를 내고, 고두심의 연기에 혀를 찬다. 산옥의 시한부 삶이 식구들에게 알려지면서 오열하는 남편과 급변하는 식구들의 반응에 일희일비한다. 우리네 삶도 고만고만하고 그보다 더한 일들을 겪으며 살아가서인지 막장드라마인 듯 알면서도 중독처럼 빠져든다.

'엄마'라는 단어만큼 무조건적인 푸근함이 또 있을까?

모임에서 첫 손주를 봤다는 한 친구의 애기는 친손주보다도 외손주 애기라 가슴에 와 닿는다. 그녀가 난 딸이 낳은 모계혈족이라 그런지, 친정엄마로서 느꼈다는 감정들이 재밌다가 슬퍼진다. "손녀딸을 목욕시키고 우유를 먹이다가 자신보다는 사돈을 더 닮았

다는 확신의 기분은 배신당한 느낌"이란다. "남의 손주 봐주느라고 내가 왜 마실도 못 가고 이러고 있지?" 라고 속상할 때가 많다고.

딸들은 결혼 후 맞벌이를 하게 되면 정답처럼 친정 가까운 곳에 집을 구한다. 친정은 언제든지 급할 때 도움을 청하는 '119 본부'인 셈이다. 둘이 벌지 않으면 일어서기 힘든 세상이고 보면. 육아문제는 코앞에 현실이니 면전에 대고 냉정하게 도움을 거절하기가 계모도 아닌 다음에는 어려운 문제다.

결혼 후 직장여성으로 우뚝 서기까지는 주변의 희생은 필수다. 대부분의 몫을 친정엄마가 감당하는 게 현실이다. 자녀 출가 후 여행도 다니고 취미생활도 하며 재밌게 살만하면 어느새 혹을 데려와 도움을 청하는 딸들. 가뜩이나 갱년기에 우울해지는 거다.

백화점에 가도 사고 싶은 것도 크게 먹고 싶은 것도 없단다. 그냥

무력감 앞에 자신감이 없고 초라하게 늙어가는 모습이 싫다고. 그냥 어디론가 훌쩍 떠나고 싶다고. 양쪽 부모님 병수발하느라 지친 내게 이젠 또 딸이 제 자식을 봐달라고 들이민다.

세상의 딸들아!

비록 어미들이 너희를 낳은 죄로 애는 봐준다 치자. 솔직한 속내는 말은 못해도 엄마의 본색 뒤엔 한 여자의 번뇌와 갈등이 많다는 것도 헤아려다오. 너희들이 엄마 입장이 되면 이맘을 알게 될는지….

어찌 보면 나는 두 개의 슬픔을 갖고 살아가야 할지 모르겠다. 딸이 내 발목을 잡으며 주게 될 슬픔과, 아들 또한 훗날 장가들면서 정을 도려내고 변해갈지 모르니.

하지만 어쩌랴. 삶은 잠시 기쁨과 슬픔의 연속인 것을.

계절 밥상

아침상에 매생이 굴국을 끓여 올렸더니 식구들이 훌훌 뚝딱 그릇을 비운다. 제철에 맞는 음식이었나 보다. 요즘 3~4천 원이면 매생이 한 덩이를 살 수 있다. 귀한 음식인데 저렴해져서 반갑다. 식구들 입맛을 돋우려면 제철 음식을 가끔 밥상에 올려야 한다. 시댁이나 친정에서 보낸 싱싱한 해산물을 버스터미널에서 종종 받는 이웃들이 부럽기만 하다.

엊그제 모임에서 간 식당 이름은 '계절 밥상'이고 가까운 곳에는 '자연 별곡'이라는 식당이 있다. 대기업이 운영하는 체인점들이다. 이름을 잘 지었다는 생각이 든다. 누구나 제철에 나는 계절음식을 좋아하고 자연소리만 들어도 좋아하는 걸 보면.

십여 년 전엔 위생 복장을 하고 한여름에 가스 불 앞의 좁은 조리대에서 한식조리사에 도전해서 자격증을 손에 쥐었다. 그 후 은근히 색다른 요리를 기대했던 식구들에겐 실망감을 줬고, 게으름 탓

인지 음식의 종류는 크게 바꾸지 못하고 지냈다.

　과일과 선식으로 아침을 대체해 봐도 우리 집은 번번이 시행착오다. 밥과 국이 있어야 한다. 설거지와 번거로움이 싫고 아플 때는 영양제 한 알로 식사를 해결하면 좋겠다는 생각도 든다.

　추운 겨울날 빈 속에 커피 한잔 들고 급히 일터로 향하는 사람들을 보면 따뜻한 밥공기의 온기가 생각난다. 밥 한 공기 속에는 마음도 들어있기 때문이다.

　허름한 국밥집에 번을 서는 밥숟가락
　간단없이 목구멍을 들명나명 공양해온
　뜨겁게 몸을 녹이는 봉긋 솟은 손등이다

　두레상에 둘러앉아 달그락 화음을 낼 때
　이야기꽃 피워 올린 그 몸짓 따사롭다
　모질게 닳아질수록 배가 불룩! 큰 보시.

<div align="right">(자작시, 「숟가락, 보시에 관한 짧은 필름」중 일부)</div>

오물오물 입속으로 음식을 나르는 숟가락은 자식 입으로 들어갈 때 더 사랑스럽다.

요즘 남쪽에서 올라오는 섬초와 봄동이 다디달다. 단백질과 비타민이 많다는 냉이와 모시조개를 넣고 끓인 된장국도 별미다. 집근처에 즐비한 프랜차이즈점이나 패스트푸드점을 제치고 '도다리쑥국'을 찾아 남해로 달리는 것도, '황복(黃鰒)'을 찾아 봄철 임진강변을 찾아가는 것도 어떤 의식처럼 한 해를 잘 살기 위한 몸부림이다. 이맘때 제철 음식은 겨울을 버틴 땅과 바다의 기운도 녹아있어서일까. 낡은 세포에 싱싱한 피를 수혈 하듯 좋은 영양분을 준다. 자연산이 좋은 이유다.

농부가 거름을 주고 한해 농사를 시작하듯, 새봄엔 몸속의 부족한 기운을 보충할 시점이다. 건강한 몸이라야 즐거움도 온전히 즐긴다.

포도논을 지나며

구월 들어서 경남 거제도에서 열린 '청마문학제'에 다녀왔다. 버스를 타고 택시로 갈아타고 한나절이나 걸린 긴 여행길이었다. 거제도는 포도의 마을이었다. 논에선 벼 대신 '둔덕 거봉 포도'라는 이 지역 특산물이 익어가고 있었고 햇볕은 그만큼 뜨거웠다. 거대한 파도 거품처럼 늘어선 비닐하우스보다는 맨땅이 보고 싶었지만, 이는 철없는 도시 사람의 사치일 뿐 비닐하우스 안은 치열한 삶의 현장이었다. 그 지역에 적합한 품종을 발견해 포도농사가 논에서 정착하기까지에는 많은 시행착오가 있었겠지. 견디며 이겨냈고 지나감을 믿었으리라.

포도는 잎과 줄기가 다 나오고 난 뒤에 꽃을 피운다. 꽃 진자리마다 눈물처럼 맺히는 것이 포도알이다. 낯선 논에서 뿌리를 내리고 익은 거봉포도라서 였을까. 눈물은 짠데 껍질을 벗기고 맛본 투

명한 포도알은 달기만 했다.

뿌리를 옮기며 흔들리는 일이 어디 과실뿐일까. 도종환 시인은 노래했다. "흔들리지 않고 피는 꽃이 어디 있으랴/바람과 비에 젖으며 꽃잎 따뜻하게 피웠나니/젖지 않고 가는 삶이 어디 있으랴"

포도를 보면 추억이 하나 떠오른다. 이십 대엔 포도밭에 가서 미팅한 적도 있었다. 얼굴 가림이 심한 내게 주렁주렁 달린 포도는 최고의 방패였다. 가까이에서 맡는 짙은 포도 향이 좋았고, 까만 눈망울 같은 포도송이는 뭔가 할 말이 많은 것 같았다.

그때엔 포도밭이 낭만을 줬다면, 나이 들어 포도밭을 지날 때 느낌은 복합적이다. 아무리 높은 가지에 열린 포도라도 꼭 따야 하는 게 젊은 날의 삶의 자세였다면 지금은 달라졌다. 이솝우화 '여우와 신포도'에 나오는 여우처럼 불가능한 목표는 '신포도'라고 포기하

는 판단의 기준은 지혜롭다. 달성 가능한 목표를 세워서 다가갈 때 행복해진다는 지혜를 세월이 가르쳐줬다.

'포도밭 예술제'가 열리는 곳이 있어서 간 적이 있다. 먹거리에 재미를 더하니 포도밭을 찾은 보람과 재미가 있었다. 포도밭엔 詩가 걸려있었고 춤이 있고 노래가 있었다. 포도밭에 문화요소가 결합하니 신선했고 축제가 되었다. 제철 없이 과일을 사 먹을 수 있는 시대라지만 이맘때 나오는 거봉 포도는 놓치지 않는다.

농작물의 재배방식이나 판매 방식도 역발상의 차별화 전략이 필요한 시대인가 보다. 잘 거둔 수확물이 문화와 어우러지면 판로도 다양해질 것이다. 고정관념의 뿌리를 옮겨보는 일. 다음엔 논에서 무엇이 수확될지? 기대감으로 달라질 풍경이 기다려진다.

마음으로 짓는 밥

다음번 모임 장소는 뷔페식당으로 정할까요? 라고 물으면 다이어트 중인 사람은 시큰둥한 반응을 보인다. 다양한 음식에 후식까지 해결할 수 있는 뷔페는 인기 밥상이었다. 언제부터인지 이도 시들해지면서 날라다 주는 음식을 앉은 자리에서 먹는 게 좋다.

해외여행이 붐을 이루고 외국인 왕래가 많아지면서 각국의 현지 음식을 국내에서도 쉽게 접할 수 있게 되었다. 이태원의 경리단 길, 북촌 등에 각국의 식당들이 들어섰다. 서울 시내 광희동의 '사마리칸트'라는 식당에 가면 우즈베키스탄 '양꼬치'와 현지인이 서빙하는 맥주, 본토의 상징적 장식 등이 마치 그 나라에 가 있는 듯한 분위기를 준다. 셰프가 유행하면서 셰프 이름을 딴 프랜차이즈점이나 셰프가 직접 운영하는 음식점 중에는 한 달 전에 예약이 끝나는 곳도 있다고 하니 유명세를 톡톡히 누리고 있다. 우리의 입맛은 철

새처럼 옮겨 다닌다.

이제껏 먹어본 한 끼 중에 제일 맛있었던 음식은 딸이 취업 후 사준 회(膾)정식이었고, 제일 맛없는 밥은 어머니가 암 투병하실 때 어머니를 병실에 두고 잠시 빠져나와 허름한 골목식당에서 혼자 먹었던 혼밥이었다.

휴일에 모처럼 한 가지 요리를 해보려고 맘을 먹었다. 필요한 식재료를 사려고 아이들과 함께 장을 봐왔다. 레시피를 따라 하다가 시행착오를 겪었지만 완성된 음식을 식탁에 올리는 순간 뿌듯하다. 해냈다는 성취감에 맛은 좀 덜해도 만드는 과정을 함께하며 생긴 공감대와 즐거움이 맛에 버무려져 있었다.

어머니 생각이 날 때 동치미 국수 한 그릇을 먹고 나면, 나도 모르게 어린 시절 무 구덩이에서 꼬챙이로 무를 찍어 올릴 때의 기쁨

처럼 힘이 솟는 것은, 음식에 나만의 기억이 함께 딸려 나오기 때문일 것이다.

알파고의 등장으로 AI(인공지능) 얘기가 화젯거리다. 훗날에는 로봇에 인공지능이 결합된 인간로봇이 내 입맛과 체질에 꼭 맞고 필수영양소마저 고려해서 식단을 제공할지도 모른다.

어느 날 아침 식탁에 앉은 내게 로봇이 다가와 "오늘 당신에게 맞는 최고의 식단입니다!" 하면서 알약 한 알을 내민다면. 먹는 재미를 빼면 무슨 재미로 살아갈지….

아침이면 손잡이가 닳은 압력솥에서 나는 칙칙칙~! 밥 끓는 소리는 봄의 행진곡처럼 들린다. 아무리 세상이 변한다 해도 기쁘고 슬픈 감정들이 가족들과 섞이며 짓는 소박한 밥상에 비할까?

그러니 식구들아! 엄마가 차린 위대한 밥상 앞에 반찬투정일랑 이제 그만….

잊어버리는 것에 대하여

장을 보고 있는데 스마트폰이 울린다. "또, 잊은 거 아냐?" 친구가 한심하다는 듯 이해가 간다는 듯 혀를 끌끌 찬다. 모임이 있는 걸 깜박했다. 봄 탓인지 나이 탓인지 이도저도 아니면 진짜로 건강에 문제가 있는 건지. 걱정은 태산 같은데 해결 방법이 마땅히 떠오르지 않는다.

지난주에는 모처럼 마음먹고 사골을 끓이다가 "아차!"하는 사이에 사고가 났다. 물은 말라붙었고 스테인리스 곰솥의 바닥은 까맸다. 덕분에 고약한 냄새가 남았고 나의 실수를 참회하듯 며칠을 견뎌야 했다. 궁리를 거듭하다가 가스밸브에 안전차단기를 설치해놓고야 안심이 됐다.

남의 일이라 편하게 말하는 게 아니라 치매로 고생하는 부모님을 곁에서 모신다는 것만이 효도는 아닐 것이다. 노인 장기 요양등

급을 인정받아 요양원에 모실 수도 있을 거다. 웃어넘길 수 없는 가슴 짠한 이야기가 생각난다. 세 정거장 거리에 사는 친구는 고령인 치매 시어머니의 요양등급을 받을 요량으로 반복해서 암기 교육을 시켰다고 했다. 훈련(?)을 마친 후 심사위원이 "할머니, 혼자 집에 계실 때 가스불은 누가 *끄죠?*"라고 물으면 "뭐라고? 안 들려. 난 그런 거 몰라."라고 시어머니가 답해야 모범 정답이다. 하지만 예상을 뒤엎고 "며느리"라고 또렷하게 답해 친구의 미움을 샀다던가.

　나이 탓인가. 뇌세포도 퇴화하고 기억력도 감퇴하고 건망증 증세가 자주 나타난다. 깜박하는 증세가 심해지면 치매로 발전한다는데, 생각만으로도 끔찍한 일이 남의 일이 아니라니. 우선은 적절한 휴식으로 뇌의 혹사를 방지해야겠다. 자극을 위해 긴장감을 유지하는 것도 나쁘지 않을 것이다. 동네 '주민 센터'의 노래교실이나

박물관 교실, 외국어 강좌도 부지런히 참석해야겠다.

'망각은 기억을 초월하려는 능동적인 힘'이라고 니체가 말했듯이 치명적인 상처는 기억하고 싶지 않다. 마음먹은 대로 될 리는 없겠지만 기억은 잊어버리려고 존재하는 것이겠지. 행복한 순간을 방해하는 것들부터 망각해야겠다.

어찌 보면 급물살에 휩쓸려 내려가는 것 같은 인생살이다. 잘했건 못했건 수영코치가 가르쳐 준 공식을 까먹고 개헤엄 일지라도 내 방식으로 살아나왔다.

꽃이 진 자리에 연초록 이파리들이 망각을 시작했다. 꽃 같은 시절을 보낸 후 다 잊어버렸다는 듯 초록 향연을 펼치고 있다. 이때는 무조건 걷고 볼 일이다. 스트레스는 날리고 건망증을 탈피하는 것도 잊지 말아야겠다.

차별성이 경쟁력이다

차별성이 있는 곳엔 사람이 모인다. 새로 문을 연 백화점 푸드코트 한 코너에 겹겹이 줄이 길다. 미국 드라마 〈섹스 엔 더 시티〉에 나왔다는 뉴욕 컵케이크집이 한국에 상륙해서다. 바닐라 푸딩이나 레드벨벳 컵케이크를 맛보려면 30여 분을 기다려야 순서가 오는 진풍경 앞에 입이 벌어졌다. 이탈리아 아이스크림 '젤라또' 코너에는 그 나라 출신 꽃미남을 고용해서 배치했다. 이탈리아를 여행했던 경험자라면 추억의 한때가 생각나고 현지에서 느꼈던 미각을 떠올리며 발걸음을 멈추게 한다. 소비자는 유행에 민감하고 차별화의 대열에 섰을 때 우쭐해진다.

중화요리점에 가서 짜장면을 먹을까 짬뽕을 먹을까 한참을 고민해야 할 때 '짬짜면'이라는 이색 메뉴가 출시됐을 때도 환호했다.

아웃도어 룩도 긴 바지를 무릎 부분의 지퍼를 열어 분리하면 간

편하게 반바지로 변신하는 기능성 바지가 있다. 여름날 긴 바지를 입고 길을 나섰다가 더위가 극도에 달했을 때 사용하면 편리한 아이디어 상품이다.

반짝이는 아이디어가 결국 사람을 부르고 매출로 이어지는 세상이다. 요즘 영리한 젊은이들은 오프라인에서 제값 주고 물품을 구입하는 경우가 적다. 인터넷 직거래로 할인된 가격에 동일 제품을 구입한다. 제값 다 주고 물품을 구입하는 우리 세대는 손해 보고 사는 셈이다.

최근에 본 미국영화 〈인턴〉도 반전의 재미가 있었다. 배우 '앤 해서웨이'를 30대 성공한 여자 CEO로, '로버트 드 니로'를 70대 남자 인턴사원으로 배역했다. 극중 까다로운 여자 CEO를 연륜으로 보좌하는 늙은 남자인턴의 모습이 이 시대의 워킹맘에게 저런 후원자

가 있었으면 하는 부러움을 주며 따뜻한 감동을 선사한다. 로버트 드 니로의 유연한 대처법은 인생의 멘토처럼 젊은이들에겐 부족한 지혜의 묵직한 울림을 줘서인지 신선함을 주며 현재 상영작중 인기 차트를 기록하고 있다.

글쓰기에서도 '낯설게 하기'라는 기법이 있다. 러시아의 '쉬클로 프스키'가 주장한 이 기법은 낯설게 하는 방식에 의해 문학적 특성이 드러난다고 했다. 평범한 문장에 비유나 역설 등을 사용해서 긴장감과 새롭게 보이게 하는 환기를 불러오는 것을 말한다.

남과 다른 발상, 반전의 재미 요소 등을 반영해야 예술 장르이든 소비자 마케팅에서도 차별화 전략으로 성공할 가능성이 높다. 소비자는 상품의 유형적 차별화를 원한다. 우리는 작은 차이가 큰 경쟁력을 불러오는 시대를 살고 있지 않은가.

얼마나 치열하게 사는가

KBS 채널 〈우리말 겨루기〉에 나오는 실력 있는 출연자들을 볼 때면 감탄이 절로 나온다. 우승자가 주부일 때면 같은 주부 입장에서 어려운 낱말들을 정확히 맞춰 나갈 때 나의 얕은 어휘 수준이 부끄러워진다. 그들은 달인이 되기 위해 냉장고 문 한쪽에 국어 낱말 사전을 한 장씩 붙여놓고 틈틈이 외우기라도 한 걸까?

채널 M-net의 〈쇼 미 더 머니〉라는 프로는 힙합 오디션이다. 빠른 랩과 춤은 요즘 젊은이들의 삶과 내면을 드러내듯 절규하는 가사가 숨 막히게 먹먹하다. 출연자가 열광하는 가운데 전광판에는 돈의 액수가 빨간 숫자로 달아오른다. 노래 실력이 곧 상금인 숫자를 보면서 심장박동이 빨라지고 나도 모르게 몰입된다. 노래 가사는 마치 젊은 날의 한 때 내 마음을 대신 말해주는 것 같다.

이종격투기를 관람할 기회가 있었다. 사각의 링 위에서 정해진

시간 내에 승부를 가르는 불꽃 튀는 싸움이다. 내가 응원했던 선수가 피 흘리고 쓰러지면 같이 아파하고 이기면 크게 기뻐하며 환호했던 시간이었다.

우리말 겨루기의 한 우승자의 뒷얘기를 들어보면 "1년 동안 낱말을 외우며 준비했다"라고 하니 각고의 노력이 짐작된다. '쇼 미 더 머니'에서는 '기적이 가능한 곳'이라고 슬로건을 내건다. 마이크가 유독 간절해 보인다. 이종격투기의 링은 피를 흘리는 잔인함이 본능을 더욱 부추긴다. 우리말의 달인을 가려내는 '우리말 겨루기'든, 실력 있는 래퍼의 등용문인 '쇼 미 더 머니'든, 한판 승부로 결판이 나는 '이종격투기'도 돈이 걸린 게임이라 더욱 치열하다. 저마다 내면에는 폭탄 같은 기운이 있다. 좋은 방향으로 분출되면 대단한 에너지는 돈으로 전환된다.

어떤 것에 끌린다는 것은 내가 하지 못하는 부분을 그들이 대신 해주는 강렬한 대리만족감 때문이 아닐까. 이런저런 프로그램과 경기를 보면서 과연 나는 이제껏 얼마나 치열하게 살아왔는가? 반문하게 된다. 우리말의 달인도 노래하는 래퍼도 링 위의 선수도 내 안에 숨어 웅크리고 있는 표출되지 못한 또 다른 나의 모습은 아니었을까.

돌이켜보면 용기가 부족해서 쉽게 포기하는 일들이 많았다. 성공하는 이들은 긍정을 부추기는 선의의 독(毒) 같은 비장한 의지가 있다. 그들의 치열함을 닮고 싶다. 이제껏 전력투구(全力投球) 해보지도 않고 오늘보다 나은 미래를 막연히 바랬던 건 아닌지. 현관문을 나서며 오랜 시간에도 녹슬지 않을 마음의 칼을 갈아본다.

6부

언꽃으로 만나고

담배 이야기

아파트 아래층에 골초 남자가 살았더랬다. 남자는 창문을 열지 못할 만큼 담배를 피워댔었다. 참다못해 인터폰으로 항의했고 그 후로는 담배연기가 올라오지 않았다. 덕분에 살맛이 난 것 같았는데 웬걸. 남자가 헬스장에서 심장마비로 사망했다는 소식을 들었다. 흡연 때문인지 금연 때문인지는 모르겠지만 내 말 한마디가 혹시? 라는 생각에 마음이 편하지 않았다.

내 기억 속의 할머니는 늘 담배를 피웠다. 신문지에 말아서도 피웠고 담뱃대에 담배가루를 차곡차곡 챙겨 넣어서도 피웠다. 담배를 피우다 말고 흥얼대는 소리는 노래 같지 않은 노래였지만 노래보다 더 심금을 울렸다. 청상과부였던 할머니의 애인 겸 남편은 담배였을 것이다. 그래선지 나도 담배 냄새가 싫지 않았다. 담배 냄새라기보다는 할머니 냄새이기 때문일 것이다. 할머니 냄새는 이런 거

라고 느껴서일 것이다.

아래층에 살던 남자는 방송 일을 하셨던 분이라고 들었다. 아이디어를 짜내느라 줄담배를 피웠던 것일까. 그렇게 빨리 떠날 줄 몰랐고 서로 좋은 이웃으로 남지 못했지만 담배를 볼 때면 미안한 생각이 든다.

할머니의 담배 연기 속에는 사람이 있었을 것이다. 그리운 남편 얼굴도, 설움에 겨운 마음도 석탄 백탄 타듯 연기로 타올랐을 것이다.

봄철이면 담배연기 같은 황사와 미세먼지가 자주 나타난다. 기형도 시인은 "안개는 그 읍의 명물이다. 누구나 조금씩은 안개의 주식을 갖고 있다."라고 공장의 매연을 빗대어 말했지만 나는 담배 연기가 정겹다. 할머니 같고 아래층 남자 같다.

편의점마다 담배가 종류별로 가지런하다. 케이스도 예쁘다. 가

수 송창식이 노래했다. "담배 가게 아가씨는 정말로 예쁘다네. 온 동네 청년들이 기웃기웃…" 하지만 요즘에도 담배 가게에 아가씨가 있을까. 아니 담배 가게가 있기는 한 건가. 아가씨 대신 남자가 있으면 어쩌지… 별별 생각을 다하고 있다.

여행 중에 담배의 유혹이 두 번 있었다. 터키 이스탄불의 한 카페에서 물 담배를 피우는 모습은 하프를 연주하는 것처럼 진지해 보였다. 쿠바 아바나의 거리에서 늙은 여인의 손에 들린 시가는 담배라기보다는 예술품처럼 보였다. 엄지손가락 보다 굵은 갈색 시가는 깊은 고뇌라도 태울 듯 폼이 났다. 흉내 내고 싶었다. 다가가서 사진을 찍자 원 달러를 달라고 손을 내밀어 당황한 적이 있었다.

오늘따라 담배가 그립다. 아니 담배를 피우던 사람들이 그립다. 할머니도 아래층 그 남자도 잘 계시겠지.

나비의 귀향

오래전에 아버지가 돌아가셨을 때 제를 올리고 사람을 불러다 위령제 같은 의식을 치렀다. 무당은 아버지가 새가 되었다고 했다. 주발에 수북한 쌀 위에 찍힌 새 발자국 흔적은 신기하기만 했다. 이승의 짐 다 내려놓고 편히 쉬시라고 빌었다. 그 후로 우물가 옆 대추나무에 앉아있는 새만 보아도 아버지의 환영처럼 쉽게 쫓지 못하고 멍하니 바라보게 되었다.

주말에 위안부 영화 〈귀향〉을 봤다. 꽃다운 나이인 14세에 영문도 모른 채 일본군에 끌려간 정민은 가족의 품을 떠나 제2차 세계대전의 차디찬 전쟁터에서 끔찍한 고통을 겪는다. 20만 명의 소녀들이 그렇게 끌려갔고 238명만이 돌아왔다. 그리고 이제 46명만이 남아있다. 수많은 위안부 할머니, 우리의 조상들이 끌려가서 능욕을 당했다. 그리고는 아무렇게나 시체 위에 버려져 불타는 주검의

장면은 차마 눈뜨고 보기가 힘들었다. 위안부의 처참한 참상이자 민족의 아픔이었다. 영화 제목도 단순한 귀향(歸鄕)이 아닌 귀향(鬼鄕, Spirits' Homecoming)이었다.

영화를 보는 내내 가슴을 짓누르는 먹먹함과 분노감에 여기저기서 훌쩍이는 소리가 났다. 일본은 과거사 왜곡과 강제동원 증거가 없다는 망언을 계속하지만, 위안부 역사는 끝나지 않았다. 역사적 사실은 되돌릴 수도 바꿀 수도 없다. 부끄러웠던 사실을 끄집어내 영화로 세상에 알리고 그분들의 넋을 기리는 실천들은 일본이 뒤늦게라도 위안부에게 진심으로 사죄하기를 바라는 심정의 시작일 것이다. 이 땅의 한 여자의 입장에서도 위안부들을 제대로 보내드리지 못했다는 죄송한 마음은 직접 조상은 아니더라도 오늘을 있게 한 역사의 희생양이기에 마음이 아프다.

영화의 끝 장면에는 살아있는 몸 대신 하얀 나비가 부모님과 살던 고향집으로 들판을 지나 너울너울 날아가고 있었다. 하얀 나비는 슬픈 소녀의 넋으로 보였다. 귀신이 되어서라도 집으로 돌아가고 싶었던 게다. 고향 텃밭 장다리꽃 위에 날아드는 하얀 나비는 옷고름을 적시듯 슬픔을 불러온다. 나뭇가지에 앉은 새에서 아버지의 환영을 보듯, 나비의 모습에는 이웃집 누이 같은 얼굴이 어리는 것만 같다.

그리스 신화에서는 죽어서 망각의 강인 레테(Lethe)의 강물을 한 모금씩 마시며 과거의 기억을 지우고 전생의 번뇌를 잊는다고 했다. "우리의 위안부 할머니들이여! 나비로 날아들어 고향집 정화수 한 모금 드시고 넋이라도 부디 편히 쉬시길…."

아버지와 선반

　살아온 세월처럼 오래된 그릇들이 그릇장에 가득하다. 맘먹고 그릇을 정리하다가 좁은 집에서 살던 옛 생각이 났다.

　직장생활을 위해 서울에서 자취생활을 하던 20대 시절. 객지에서 고생하는 딸이 걱정돼 노심초사하던 부모님이 고향에서 올라오셨다. 머리엔 쌀을 이고 양손 가득 보자기가 묵직했다. 세 사람이 앉아도 숨을 못 쉴 만큼 방이 좁았고 석유곤로와 작은 찬장이 부엌의 전부였다. 마침 여름철이라 시장에서 수박 한 덩이를 사왔다.

　수박은 달고 맛있었지만 아버지는 수박을 멀찌감치 바라보셨다. 어험!, 헛기침을 하셨고 쩝쩝, 입맛을 다시셨다. 그땐 몰랐지만 지금은 짐작이 간다. 객지에서 고생하는 딸이 안쓰러웠던 것일 게다. 당신의 잘못 같았고 당신의 죄 같았던 거다. 아버지는 한참 동안 그러고 계셨다. 그리곤 뚝딱뚝딱 망치질을 하셨고 부엌에 금방 예

쁜 선반을 만들어주셨다.

　지금은 살림살이 시설을 갖춘 방들을 구할 수도 있다지만 그때
는 세입자가 살림살이를 챙겨야 했다. 비키니 옷장과 빨래건조대,
라디오, 간단한 그릇 몇 개가 전부였지만 보통 성가신 게 아니었고
놓아둘 곳 또한 마땅치 않았다. 하지만 아버지가 만들어주신 선반
덕분에 모든 것들이 한꺼번에 해결되는 느낌이었다.

　선반이 생긴 뒤로 부엌을 드나들 때마다 기분이 환해졌다. 부뚜막
옆 쟁반에 어지럽게 포개졌던 작은 냄비와 그릇들이 내 눈 높이 위치
의 선반에 가지런히 정돈되었다. 그릇들도 생기가 도는 것 같았다.

　그때에 비하면 모든 게 넉넉하고 편안해졌지만 그때와 같은 느낌
이 살아나지 않는다. 좋은 식당에 가서 음식을 먹을 때에도 그 시절
에 작은 부엌과 방에서 느꼈던 행복감은 느껴지질 않는다. 절박함

이 덜해져서일까?

아버지가 나뭇조각으로 만들어 주신 '아버지 표 선반'은 죽은 나무에 생명을 불어넣듯 내겐 쓸모 있는 살림의 도구가 되었다. 선반이 된 나무는 그냥 나무가 아니었다. 아버지의 깊은 사랑이 밴 버팀목이었다. 힘들 때마다 삶을 견디게 하는 힘으로 작용했다.

물은 낮은 곳으로도 흐르지만 마른 곳으로도 번진다. 부모님의 자식 사랑이 꼭 그런가 보다. 부모님은 물이었고 나는 메마른 땅이었다. 삶이 굽이치고 거센 바람이 불 때마다 세상에 하나뿐이었던 그때의 선반을 떠올린다.

부모님은 때를 기다리지 않는다는 말을 너무 늦게 알았다. 비오는 날이면 고향 쪽 을 바라보며 서성이다가 예전의 한때를 떠올리면 콧등이 시큰하다가, 문득 행복해진다.

시간 사용법

평일 한낮 밥집에 가보면 여자인 내가 봐도 여인천하처럼 보인다. 남자는 눈을 씻고 봐도 보이질 않는다. 남자들이 고생하며 돈 버는 시간에 팔자 좋은 여자들이라고 나까지 욕먹을까 두려울 정도다. 해서 낮 시간엔 밥집을 피하는 편이지만 그날은 피할 수 없는 모임이었다.

밥을 먹는 둥 마는 둥 하고 있는데 옆에 앉은 친구가 백화점 문화센터 강좌를 소개해주었다. '유럽 미술 기행', '팝으로 알아가는 세계' 등을 듣고 있는데 내달엔 현지로 답사여행을 간단다. 그래야만 고상함이 유지되는 것처럼 떠들어댄다. 가톨릭 신자인 한 친구가 옆에서 내게 물어왔다. 초록 잎이 한창일 때 'OO 성당'에 함께 가잔다. 신부님 말씀도 재밌고 근처에 팥 칼국수 잘하는 곳이 있다고 은근히 낚싯밥을 던졌다.

하루는 그 친구와 동행했다. 성당이 있는 숲 속은 세속을 벗어난 듯 평화로웠다. 본당으로 가는 길가엔 '화해'라는 꽃말을 가진 개망초꽃들이 아가들의 웃음처럼 작은 꽃구름처럼 싱그럽다. 미사가 시작되고 입심 좋은 신부님이 성경 말씀을 실감 나게 전할 땐 여기저기서 우는 소리까지 들렸다. 가만히 둘러보니 중년 여성들이었다. 지쳐 보이고 무기력해 보이는 그들에게 어떤 위로와 치유가 되는 건지 기도하는 손들이 작아 보였다.

여자들로 넘쳐나는 곳은 종교시설과 식당뿐이 아니다. 중년이 된 비슷한 또래들은 갑자기 불어난 시간 때문인지 친구를 찾고 종교를 찾아 삶의 해법을 찾으려는 듯 밖에서 보내는 시간이 많아진다.

집 밖에서 행복을 찾게 되는 방황의 한가운데에는 무엇이 있을까? 살아온 시간의 길이만큼 보고 들은 게 많아선지 사람들마다

눈높이 또한 높아졌다지만 현실은 따라주지 않을 때가 많다. 게다가 TV화면에서는 꽃미남·미녀·지적인 캐릭터들로 가득해 환상은 커졌는데 곁에 있는 사람들은 상대적으로 작아 보인다. 그런 괴리감 때문인지 자신도 초라하게 느껴진다.

요즘 화제 중인 tvN 드라마 〈또 오해영〉에서는 열등한 '그냥 오해영'의 행복 찾기라는 게 고작해야 대비되는 '예쁜 오해영'이 사랑하는 남자(에릭분)를 제 것으로 만드는 것이다. 시청자들은 그 남자에게 사랑받는 '그냥 오해영'을 보며 통쾌해한다. 드라마가 종영되면 또 무엇이 보통 여자들의 위안이 되려나.

현실을 이성적으로 극복하려는 노력과 자신의 성장을 위해 시간을 주체적으로 사용하는 일. 실천의지에 따라 다른 삶이 펼쳐진다면, 당신은 시간을 어떻게 보낼 것인가?

11월이 좋은 이유

노란 비늘처럼 쌓인 은행잎을 밟고 걷다가 고개를 들면 가시만 남은 고기처럼 나목들이 서 있다. 파란 하늘대신 바다가 일렁이고 파도 소리가 빈 가슴을 때리는 것만 같다. 만물이 소멸해 가는 이 맘때는 그림자 속에도 허허로움과 적막감이 깃든다. 보내는 것과 맞이하는 것들 사이에 놓인 11월은 징검돌 같다.

두툼한 옷들을 꺼내놓고 화분을 안으로 들여놓으며 저장 음식을 만들어 하나둘씩 겨울 채비를 한다. 냉기가 주는 마음속의 헛헛함을 매콤하게 메워주고 힘 있는 겨울을 나기 위해 오래전부터 이 무렵이면 김장을 했나 보다.

김장철을 맞은 마트에는 배추와 젓갈류, 양념 재료들로 가득하다. 김장하는 날 치러야 할 수고를 생각하면 꾀를 부리고 싶을 때도 있다. 추운 날 고생하지 않고 완제품 김치를 사 먹을 수도 있으

니 말이다. 이런 편리함을 마다하고 올해 두 번째 김장에 도전해보
려고 한다.

　이 나이에 두 번째 김장이라니, 살다 보니…. 한때는 친정엄마가
해주셨고 그 후엔 언니네 집에 가서 함께 김장을 했다. 작년엔 큰마
음을 먹고 김장 60kg을 직접 담갔다. 김장에 관한 유익한 정보는
많지만 직접 경험이 적은 탓에 무채는 얇게 썰어졌고 배는 많이 갈
아 넣어 양념이 질척했으며 너무 빨리 익었다. 하지만 직접 담갔다
는 사실이 뿌듯했고 힘을 합친 식구들과의 어우러짐이 좋았다. 양
파와 생강을 갈 때 퍼지는 향과, 고춧가루로 준비된 양념을 쓱쓱
버무리다 보면 가슴속에 응어리진 아프고 슬펐던 감정마저 버무려
지는 듯하다.

　칼칼한 양념 맛과 향에 취하다 보면 독감 예방주사를 맞은 것처

럼 든든해진다. 김치를 먹을 때마다 이런 느낌들이 함께 배어 나와
서 인지 사온 김치와는 비교할 수 없는 깊고 오묘한 맛을 준다. 요
즘 이웃을 만나면 "그 집은 김장 언제 해?" 안부 대신 묻는 말이다.
김장을 담그는 일은 내게는 늘 버거운 숙제다. 이번엔 실수하지 않
고 제대로 된 김치를 담그고 싶다.

　11월은 얼마 남지 않은 통장 잔액처럼 바닥을 치기 전에 다시 일
어서고 채워야 한다는 마음을 갖게 한다. 가을과 겨울 사이에 자리
한 11월은 한 해가 가기 전 간이역처럼 다행이다 싶고 많은 것을 생
각하게 한다. 자의식의 헛된 욕망에 사로잡히기 보다는 이미 주어
진 작고 소박한 것을 되돌아보게 한다. 조락의 계절은 내게도 필요
없는 장식들을 내려놓으라는 깨달음을 준다. '준비'와 '비움'을 줘
서 든든해지고 홀가분해지는, 11월이 좋은 이유다.

솔직해진다는 것

노안이 시작돼 어쩔 수 없이 안경을 맞춰야 했다. 그런데 안경을 쓰고 보니 보통 불편한 게 아니다. 자국이 남는 것도 신경이 쓰이고 더운 날엔 거추장스럽기까지 하다. 요즘 '라식(각막의 표면을 벗겨낸 후 레이저로 시력 교정을 한 후 원래 상태로 접합하는 기술)' 수술이 유행이란 말에 귀가 솔깃해진다. 눈이 밝아야 사물과 세상의 본질을 제대로 볼 수 있을 테니까.

'안경과 관련된' 수필 하나를 읽었다. "팔순이 된 아버지의 귓속에 암이 생겼다. 다른 장기로의 전이를 막기 위해 왼쪽 귀부터 뺨 전체를 도려내고 허벅지 살을 떼어 이식해야 할 상황이 되었다. 수술 전 부친은 담당 의사에게 부탁하길, 귀를 없애더라도 귀가 있던 자리 위쪽에 작은 살점은 붙여놓으라"고 하셨다. 여기서 '작은 살점'은 수술 후 몸이 회복되면 안경을 걸고 싶은 안경 걸이의 역할을 반

영한 소망이었다.

청력은 생을 다하는 마지막 순간까지 기능을 다 한다던데, 사는 동안에 타인을 보고 싶은 소망의 끝은 어디까지일까. 내 모습의 단점은 되도록 남에게 노출하길 꺼리면서 상대방은 작은 티라도 보려는 이중의 잣대가 우리의 마음속에 있는 건 아닌지.

승용차의 짙은 선팅이 그렇고 최근에 유행하는 '미러(mirror) 선글라스'가 그런 예에 해당하는 건 아닌지. 표면이 반사경처럼 빛나며 여름 느낌이 물씬 나기에 나도 한번 써봤는데 내 표정은 드러나지 않으면서 상대방을 은밀하게 관찰하기에 적합했다. 휴양지가 아니더라도 평상시에 '미러 선글라스'를 쓰고 다니는 이들을 자주 본다.

살아가면서 때에 따라 자신도 모르게 쓰게 되는 것이 허세라는

가면이다. 검은색에 가깝고 알이 큰 선글라스는 어쩌면 축소된 가면이라는 생각이 든다. 가면의 핵심 역할을 하는 눈과 얼굴의 반을 가려주니 말이다. 살다 보면 남 앞에서 필요 이상으로 자신을 속이며 과장할 때도 있지만, 가면이 벗겨지고 추한 속살이 드러났을 때의 신뢰감의 추락이란 생각만으로도 피하고 싶다.

안경들을 떠올리다가 기능 뒤에 숨겨진 가면과 같은 '겉과 속'이 다른 심리를 생각해봤다. 적당히 투명한 선글라스를 착용한 사람이 솔직해 보여서 좋다. 사회에서 어떤 물의를 일으킨 사람들은 대부분 짙은 선글라스나 모자를 쓰고 위장한다. 뒤늦게라도 가면을 벗고 사죄하는 얼굴을 볼 때면 사람이기에 실수도 있었지! 싶다.

나부터 안경을 벗어보자! 싶다. 안경 하나 벗었을 뿐인데 세상에 좀 더 솔직해지는 기분이다.

연꽃을 만나고

 제철 맞은 연꽃을 이번엔 꼭 봐야지, 하며 양수리를 찾았다. 물과 꽃의 정원인 '세미원'의 연꽃 군락지에는 물의 풍경이 덤으로 더해져 아름다움을 더했다. 몇 미터 앞에선 신비롭게만 보이던 연꽃이었는데 직접 만져보니 얇은 종이 느낌이다. 사람도 거리감이 있을 때가 좋은 건지.

 연꽃이 피어난 사이엔 돌다리가 있었다. 반대쪽에서 걸어오면 둘이 동시에 비껴갈 수 없는 다리였다. 돌다리가 끝나면 연결되는 길에 세심로(洗心路)라는 표지판이 있었다. 마음을 씻으라는 건지 길을 씻으라는 건지.

 땡볕 아래에서 걸은 탓인가, 연잎이 양산으로 보인다. 바람이 부니 코끼리 귀 같기도 하고. 연꽃이 발 딛고 서있는 곳은 진흙 구덩이였고 사람들이 먹고 버린 과자 껍데기들이 마음대로 방치되어 있

었다. 두물머리 강가에는 며칠간 폭우로 떠내려 온 많은 쓰레기들이 눈살을 찌푸리게 했다.

불교에서 말하는 연꽃의 의미 중에는 '불여악구'(不與惡俱)라는 말이 있다. 물이 연꽃잎에 닿아도 흔적을 남기지 않고 그대로 굴러 떨어지듯, 연꽃잎 위에는 한 방울의 오물도 머무르지 않는다는 말이다. 악에 결코 물들지 않는 사람을 가리켜 '연꽃처럼 사는 사람'이라고 한다. 인간은 본디 악한데 본성을 제어하면서 사는 존재인지.

정원에는 물을 뿜는 물고기 모양의 조각상이 역동의 힘을 전한다. 꽃이 일찍 피었다 진 연 줄기에는 연밥들이 하늘을 향한 모습이 멈춰 선 샤워 꼭지 같다. 정원을 걷다 보니 중년 부인들이 연꽃 가까이 얼굴을 대고 꽃 하나를 더하듯 환하게 웃는다. 삼대가 함께 온 가족도 보인다. 하트 모양의 포토 존에서는 멋진 한 컷을 담으려는

사람들로 북적였다.

하늘을 맑고 적당한 바람, 붉거나 흰 연꽃들이 절정이었다. 지금 이곳이 바로 지상의 '여름 낙원' 인지도. 활짝 핀 연꽃을 유심히 보고 있자니 등불 같고 희망 같다. 더위에도 의연한 초록 잎들은 무성했고 힘이 있어 보였다. 같은 땅에서 자랐지만 제각각 소리 없이 성장 속도가 다르게 연꽃들이 피고 지고 있었다. 우리네 일대기가 이런 건지도.

미당 서정주 시인은 그의 시 「연꽃 만나고 가는 바람같이」에서 "섭섭하게/그러나/ 아조 섭섭치는 말고/ 좀 섭섭한 듯만 하게…"라고 읊었다.

하루하루는 평범함의 연속이다. 꽃이 피는 특별한 날은 많지 않다. 그래서인지 꽃이 핀 순간과 꽃의 의미가 더 소중하게 다가오는지도 모르겠다. 내가 연꽃을 찾아 나선 이유도 크게 다르지 않다.

축제의 다른 모습

　우리 신문에서 '한상덕의 농담(農談)'을 연재하고 있는 한상덕 교수의 초대를 받아 경북 고령을 다녀왔다. 고령군과 매일신문이 공동 주최하고 한상덕 교수가 연출하는 '대가야 영화음악제'였다.

　막상 가보니 예전 고향 어르신들 잔칫날의 한 장면이 떠올랐다. 그때 마을 스피커에서는 이장님의 목소리가 흘러나왔었다. "잘 주무셨죠, 주민 여러분? 오늘은 평촌댁 할머니 생일상을 정성껏 준비했으니 아침 드시러 오세요!" 그러면 사이다 한 병씩을 들고 할머니들이 잰걸음으로 생일 집으로 모여든다. 얼굴만 봐도 반가운 할머니들이 잔칫상 앞에 모여 앉아 음식을 드시며 손주·며느리 얘기로 마을 통신이 오간다. 함께 늙어가며 생일을 축하하고 음식을 나눠서 기쁜 날이었다.

　언제부터인지 지역에서 열리는 축제에 참석해보면 초대가수 몇

명이 판에 박힌 노래를 한다. 청중은 귀에 겉도는 음악이라도 자리를 지키다 어느 순간 썰물처럼 빠져나가고 뒷모습이 아름답지 못한 행사를 보기가 일쑤였다. 과연 누구를 위한 잔치인지?

하지만 이날 행사는 달랐다. 음악과 영화, 군민이 하나가 된 축제였다. 야외 잔디광장에 배열한 관람석의 배치도 지역 단체장과 귀빈보다도 지역의 어르신인 할머니·할아버지들을 앞자리에 배려한 신선함이 돋보였다. 영화에 음악을 입힌 '영화음악제'라서 스크린에서는 영화의 명장면들이 추억처럼 스쳤고 귀에 익숙한 주제곡들이 흘렀다. 경북도립국악단과 한상덕밴드의 가야금과 전자음이 심금을 적시며 하늘로 퍼지고 분위기를 고조시켰다.

행사가 시작되면서 이벤트로 관람객 중에서 지휘자를 모셨다. 두려움도 없이 무대 위에 올라 춤추듯 지휘하는 '아마추어 지휘자'들

의 모습은 웃음을 주었고 함께 소통하는 색다른 즐거움을 주었다. 한 시간 전에 미리 와서 자리를 지키던 할머니·할아버지들이 행사 직전엔 점잖게만 보였는데 흥이 나자 며느리와 아내와 손잡고 춤을 추며 즐겁게 망가지는 모습이 더 살갑게 느껴졌다.

별빛이 내리는 돗자리에 앉아 맥주와 치킨을 먹으며 흥겹게 즐기는 모습은 한여름 밤을 제대로 즐기는 근사한 축제의 마당이 되었다. 행사가 끝나고 의자 밑에 흩어진 쓰레기를 일사불란하게 치우고 나가는 관중들의 성숙한 시민의식도 깔끔한 이미지를 줬다.

기발한 발상의 창의적 기획과 연출은 축제의 장을 한껏 풍성하고 볼거리와 만족감을 준다. 농촌여성신문도 이런 행사 하나 만들었으면.

울음, 절규와 소음 사이

낮에는 더워서 운동할 엄두를 못 냈다. 그래서 저녁이면 걷기로 체력을 다진다. 동네를 몇 바퀴 째 걷다 보니 한낮에 매미 울음소리가 불러온 그늘 때문인가. 어둠이 더 서늘해 보인다. 올여름은 매미 울음소리가 더 크게 들린다.

매미의 일생을 생각해보면 울음소리가 더 애처롭게 들린다. 7년간 땅속 생활을 하고 고작 2주간의 바깥 생활로 일생을 마감하는 한시적 삶이란다. 짝을 부르며 절규하듯 온 몸으로 울어대는 소리가 노래인 줄 알았는데. 종족보존을 위해 우는 생존의 몸부림일 수도 있다.

저녁나절이라 한낮보다 약해진 매미소리를 들으며 걷고 있는데 아기 울음소리가 들린다. 말도 못 하고 한참을 우는 어린 아기의 울음에 가슴이 먹먹해진다. 나 또한 울면서 세상에 나왔기에 삶의 어떤 근원을 생각하게 한다. 어디가 아픈 걸까. 배가 고픈 걸까. 혹

시 기저귀가 축축해서일까. 울음은 아기가 어떤 상태에 있는지 체크하는 신호가 된다.

간혹 이유 없이 엄마의 관심을 독차지하려는 '가짜 울음'일 때도 있다는데 과학적 근거가 있는지는 모르겠다. 아기가 밤에 울면 당연히 엄마는 잠을 깨게 된다. 어미로부터 수유를 하게끔 유도해서 둘째의 탄생을 막으려는 생물학적 행동이기도 하단다. 모유수유기간에는 자연피임이 되므로 동생을 가질 확률이 낮아진다고 한다. 사람은 아기 때부터 얼마나 이기적인 동물인지.

달빛을 받으며 걷는 산책길이 좋다. 머릿속을 비우며 조용히 걷다가 에너지를 받고 싶을 땐 좋아하는 음악을 들으며 걷는다. 음악에 열중하며 걷는데 클락션 소리에 깜짝 놀랐다. 뒤돌아보니 내 탓이 아니었다. 아파트 주차장 입구에서 앞차가 멈칫대자 그 사이를

못 참고 뒤차가 클락션을 반복적으로 누른 것이다. 이웃집에 방금 잠든 아기가 깨면 어쩌려고… 타인에 대한 배려는 안중에 없고 본인 생각만 하는 이기적 행동이라니.

어찌 보면 곤충인 매미가 사람보다 더 솔직해 보인다. 아기도 제 자신의 이기심을 위해 '가짜 울음'을 연출할 때가 있고, 운전자는 끼어들기와 주춤대는 서행을 참지 못하고 바로 경적을 울려대니 말이다.

산책을 하다 보면 개가 앞장서서 가며 힘없는 주인을 안내하듯 주위를 살피며 가는 경우를 종종 본다. 동물도 사람에 대한 예의를 갖추는 어떤 도(道)가 있어 보인다. 하물며 사람일진대. 경적을 누르기 전 잠시 여유를 갖는 일. 남을 위해서가 아니라 나를 위해서 해봄직한 여유가 아니겠나.

시계가 어쨌다고?

　몇 해 전 겨울 휴식 겸 충전 겸 태국으로 여행 갔을 때의 일이다. 편리함의 장점 때문에 패키지여행을 택했다. 같이 온 일행 부부 중 한 부인은 호텔에서 묵고 나와 아침에 버스를 타고 이동할 때면 작은 배낭 외에 가방 하나를 더 챙겨 나왔다. 궁금증은 식사시간이 되면서 풀렸다. 부인은 남편이 식사할 때 가방에서 한국에서 챙겨온 고추장이며 김치, 장아찌들을 펼쳐놓고 챙기기에 바빴고, 남편은 반찬을 먹으며 태연하게 식사를 했다. 심지어 조식을 제공하는 호텔 식당에서도 마찬가지였다.

　자연스레 일행이 그 부부를 보는 눈길이 곱지 않았다. 현지 음식이 입맛에 맞지 않을 때는 구운 김 정도는 요긴할 수도 있을 것이다. 하지만 끼니때마다 냄새를 풍기며 펼쳐놓고 먹는 모습은 궁상스러워 보였다. 요즘 유행어로 "저 부부는 저러려고 이곳까지 여행 왔

나?" 싶었다. 여행의 참 의미는 낯선 곳에서 불편해도 그곳 환경에 적응하고 현지 음식을 먹으면서 새로움을 체험하고 낯섦을 즐기는 일이 아니던가.

집에서 하던 익숙한 습관을 그대로 여행지까지 가져오면 느낄 수 있는 것도 적어진다. 낯선 길 위에서 나를 성찰하고 느끼는 점이 있다면 조금이라도 내 삶에 반영하려 노력하고 실천해야 그 여행이 가치가 있을 것이다. 내 입맛만을 고집해서 부인의 수고쯤이야 대수롭지 않게 여긴다면 여행 갈 때마다 짐만 늘어난다. 다녀와서도 괜히 비싼 돈 주고 여행 갔다가 음식도 안 맞고 볼 것도 없었다고 불평하기 십상이다.

그런 사람을 가리켜 일찍이 현인(賢人) 소크라테스는 "그 사람은 아마도 자기 자신을 짊어지고 갔다 온 모양일세"라고 했다지 않은가.

모름지기 여행을 통해서 새로운 것을 얻고 담아오려면 출발할 때부터 식습관도 마음도 과감히 집에 내려놓고 가야 효과적일 것이다. 해외여행을 가면 로밍을 해서 그 나라 현지 시각에 맞추듯 그곳 사정에 맞춰나가야 여행지의 문화를 제대로 체험해 볼 기회가 주어질 테니까.

'고장 난 시계'를 찬 사람이 약속 시각에 늦고도 자기 시계가 고장 난 줄은 모르고 정상인 남의 시계를 탓하며 핑계를 대는 수가 있다. 자신의 잘못을 굳이 인정하지 않으려 한다. 한편 약속 장소에 미리 나와서 여유 있게 상대방을 맞는 사람도 있다. 내 시간이 아까우면 남의 시간은 더 아까운 법이어서 배려하는 마음은 감동을 주기 마련이다. 살아가면서 내 시간만 고집하지 않고 남의 시간에 나 자신을 맞출 줄 아는 사람이 진정으로 스마트한 사람이지 않을까? 식습관 또한.

207

살면서 머릿속에 지워지지 않는 숫자가 몇 개 있다. 신혼집 주소, 생일, 결혼기념일, 입사 연월일, 첫 자동차 번호 같은 것이다. 207은 결혼해서 첫 보금자리였던 과천의 작은 아파트 호수(號數)이다. 그때부터 207이라는 숫자는 내게 잊지 못할 숫자가 되었다. 작은 연탄 아파트는 맞벌이 생활로 늦게 귀가하는 날엔 제때 연탄을 못 갈아서 냉방인 날도 많았다. 그래도 절망하거나 슬퍼하지 않았다. 신혼집이었던 그 공간은 지금도 빵 반죽이 부푸는 온기처럼 가슴 한구석에 따뜻하게 남아있다.

그때는 살림도 서툴고 회사일과 집안일로 종종거렸지만 즐거웠다. 커가는 꿈처럼 뱃속에선 아이도 자랐다. 결혼하고 그 다음 해 늦은 눈이 내리던 3월에 선물처럼 첫딸이 태어났다. 하루가 다르게 커가는 딸을 보는 재미가 살아갈 힘을 주었다. 곧 백일이 다가왔고,

작은 집이었지만 식구들이 모였고 집에서 백일잔치를 치렀다. 친정어머니와 시어머님이 보내주신 잡곡으로 수수팥떡을 만들고 백설기를 만들어 백일상을 준비했다. 가족들이 함께 모여 음식을 나눠먹으며 왁자지껄한 사는 맛이 느껴졌다. 서로에게 덕담을 건네던 207호는 작아도 정이 가득했던 집이었다.

아이가 걸음마를 할 때쯤 작은 승용차를 구입했다. 주말이 기다려졌다. 내비게이션이 없던 시절이라 큰 지도책을 보며 가고 싶은 곳을 한 곳씩 다녀왔다. 시행착오로 목적지와 다른 엉뚱한 길로 들어서서 헤맨 적도 있었지만 딸을 태우고 남편이랑 셋이서 드라이브할 때면 행복이 가까이 있다고 여겼다.

아파트에 살면서 일주일에 한번 전체 물청소를 했는데 그날이면 작은 아파트에 사는 재미를 느꼈다. 5층부터 고무호스로 계단에 물을 뿌리고 청소를 했다. 4층을 지나 3층에서 물소리가 소나기처럼 내리는 소리가 나다가 약해지면 '띵똥!'하는 벨 소리에 얼른 바통을 이어가듯 물청소를 했다. 고만고만한 새댁들, 노부부들과 어울

리며 서로 알아가는 시간이 좋았다.

물청소를 끝내고 모여서 차라도 한잔하면 식구처럼 푸근한 정이 느껴졌다. 시댁이나 친정을 시골에 둔 집들이 많아서 수시로 푸성귀와 잡곡이 시골에서 올라왔다. 작은 먹거리라도 이웃끼리 나눠 먹었다. 보름날이면 오곡밥과 나물을 해서 같이 먹기도 했다. 한때 이웃이었던 그들이 지금은 다들 잘 살고 계시는지 궁금하다. 지금도 가끔씩 보름날이 되면 이웃에서 보름달 같은 쟁반에 갖은 나물과 오곡밥을 나르며 나눠먹던 그 시절이 그리워진다.

그때에 비하면 지금은 훨씬 더 넓은 집에 살고 있지만 정은 메말라 있다. 앞집에서 큰일이 벌어져도 누가 죽어나가도 모른다. 행복감을 주는 요소는 집의 평수로 좌우되는 건 아니었다. 지금은 아련한 추억이 있던 과천의 그곳도 재개발로 다 없어지고 낯모를 수상한 건물들만 들어서서 어디가 어디인지 모르게 되고 말았다. 마음속으로만 그려볼 수밖에. 그 근처에 갈 때는 그 주변을 들러보며 추억에 젖었다 올 때도 있었는데 이젠 그마저도 할 수 없게 되었다.

207은 내 결혼의 달콤했던 신혼집의 첫 숫자! 나의 신혼집이었고 첫딸을 낳고 첫차를 구입했던 '첫'이 주는 설렘이 가득했던 집이었다. 이따금 기차를 탈 때는 이왕이면 2호실 7번 자리를 예약한다. 예매한 공연의 객석이나 망설이다 로또복권을 샀을 때 '2, 0, 7'이라는 숫자가 겹치면 어떤 행운이 오지 않을까 막연하게 기대한다. 아직 실현된 적은 없지만.

207! 숫자 '2'는 물결을 헤치고 앞으로 헤엄치는 우아한 백조를 닮았다. '0'은 처음이기도 하고 끝이기도 한 무극(無極)의 숫자이자 무한한 가능성의 숫자이다. '7'은 두말할 것도 없이 누구나 꼽는 행운의 숫자이다. 인생 2막을 사는 내게 어떤 다른 숫자가 힘과 기쁨을 줄는지 모르지만, 207 숫자의 조합이 어떤 계기에 어떤 형태로든 긍정적으로 작용할 것임을 믿는다. 앞으로의 나의 삶에.

《한국산문》 발표작

아버지의 소주

늦가을에서 초겨울로 기우는 이맘때가 되면 술과 더 가까이 하고 싶어진다. 와인이나 막걸리보다는 맑은 하늘을 닮은 소주가 더 좋다. 싸늘한 냉기 때문인지? 아니면 단풍으로 타올랐던 나뭇잎을 떨군 앙상한 나뭇가지와 빈 들녘이 주는 공허함 때문인지. 가끔은 뼛속까지 시려오는 존재에 대한 쓸쓸함을 술기운이 녹여주는 것만 같다. 인근에서 낙엽을 태우는 냄새가 날아와 스미기라도 하면 다른 안주보다도 그 냄새가 술을 당기는 마력이 있다.

어느 날엔가는 '혼술'로 소주를 홀짝홀짝 마시다가 다 마셔버린 빈병을 무심코 멍하니 쳐다보다가 아버지 생각이 났다. 아버지는 술을 무척이나 좋아하셨다. 체력도 약하고 성격이 온순하셨던 아버지는 술만 드셨다 하면 평소와는 정반대의 사람으로 돌변했다. 어디서 호기가 발동했는지 하늘 아래 당신 위엔 사람이 없는 것처럼 말로써 세상을 들었다 놓았다 하셨다. 보통 때 볼 수 없는 호탕

한 웃음이 있었고, 호연지기가 있었고, 무엇보다 내손에 용돈을 쥐어 주시는 모습이 낯설며 좋기도 했다.

하지만 술주정이 과해서 그 시절엔 술 취한 아버지의 모습을 싫어했다. 이다음에 커서 결혼을 할 때 술을 많이 마시는 사람과는 절대로 만나지 않겠다고 나 혼자 다짐하곤 했다. 하지만 연민 같은 감정이 작용해서인지 피하려다 결국에 선택한 내 옆의 남자도 아버지보다는 하수지만 술을 좋아한다. 호랑이를 피하려다 늑대를 만난 셈이라고나 할까.

초등학교 시절 어머니는 내게 아버지가 호령한 술 심부름을 곧잘 떠넘기곤 했다. 술을 받으러 가는 일은 어린 나이에도 마음이 내키지 않았다. 그래서인지 막걸리 술 심부름을 시키면 술을 받아오는 길에 몰래 나부터 한 모금 마시고 시침을 뗄 때도 있었고 주전자에 담긴 술을 길에 조금 쏟아버리고 가져올 때도 있었다. 양심은 뜨끔했지만 어린 나이에도 아버지가 술에 취한 모습이 싫어서였다. 산자락에 위치한 우리 동네는 '류(柳)씨' 성을 가진 집성촌이라 몇 집

빼고는 거의가 먼 친척이 되거나 잘 아는 사이였다. 그래서 아버지가 술에 취한 모습이 창피하고 더 싫었다. 동네에 술을 파는 가게가 언제 문을 닫나 손꼽을 정도였다. 그 당시에는 아버지를 이해할 수 없었다.

학교 졸업 후 취직해서 서울에서 자취를 하다가 부모님을 뵈러 집에 내려갈 때 나는 술을 사들고 간 적이 거의 없었다. 대문에 들어서는 나를 반갑게 맞으며 아버지는 "술 좀 한 병들고 오지 그랬니? 이 녀석아!" 하고 등을 두드리며 진담 반 농담 반 말씀하셨지만 아버지의 속마음을 헤아리지 못한 내겐 소귀에 경 읽기였다

나이가 들어 아버지가 사셨던 나이보다 더 살고 있는 지금 그때를 생각하면 쓴 약을 먹고 난 뒤 입맛처럼 씁쓸하다. 내 생각이 모자라도 한참 모자랐음을 깨닫게 되었다. 허약한 몸으로 태어난 아버지는 서울생활을 잠시 하다가 접고 시골 고향에 정착하게 되었다. 일하다가 한가한 시간에는 한시를 즐길 정도로 책을 좋아하셨지만 대화가 잘 통하는 친구가 시골 마을 아버지 주변에는 없었다.

그런 상황에서 가족이라는 무거운 짐을 지고 가는 힘겨운 길에서 술은 고단함을 덜어주는 친구였고 어떤 구원처럼 작용했을 것이다. 술마저 없었다면 아버지는 무슨 낙으로 세상을 버티셨을까? 그때 아버지께 술이라도 실컷 사드릴걸. 후회는 기차가 떠난 뒤처럼 뒤늦게 온다.

소주는 양주나 귀한 술처럼 특별한 날, 특별한 잔, 특별한 안주가 아니더라도 주머니 걱정을 하지 않아도 되니 부담감이 없어서 좋다. 물처럼 투명한 한 잔 술이 오가다 보면 숨겼던 속내를 털어놓아서 좋고 인생의 보따리가 풀리고 삶의 지혜가 오가서 좋다. 사람은 저마다 안경을 쓰고 세상을 바라보지만 철없이 내 멋대로만 생각하고 아버지를 이해하지 못한 채 기쁨의 순간을 더 드리지 못한 아쉬움이 남았다. 소주병을 볼 때마다 아쉽고 죄스러운 생각이 들어서 허탈할 때가 많다.

재활용 쓰레기를 버리는 날 빈 소주병을 내다 버릴 때면 그 앞에 멈춰 서게 된다. 많고 많은 술병 중에 차가운 바닥에 초라하게 앉

은 빈 소주병과 아버지의 모습이 겹쳐져서다. 이왕이면 양주처럼 살다 가시지… 바람소리에 문득 아버지의 이승에서의 고통의 크기가 얼마였을까 가늠하게 된다.

술을 좋아하는 걸 보면 나는 아버지 딸임이 분명하다. 오늘 밤 꿈속에선 아버지와 대작하고 싶다. 살아가면서 힘겨웠던 일들을 늙어가는 딸이 아버지 앞에서 마음껏 투정 부리고 싶다. 외눈박이처럼 나의 반쪽 눈으로만 아버지를 해석하고 흔쾌히 술을 사드리지 못한 불효를 참회하며 술을 권하고 싶다.

칼바람소리가 커지는 초겨울 무렵이면 다른 술보다도 소주에 더 손이 가고 정이 간다. 그런 날은 마치 내 마음을 아는 듯 별들도 외로워 무릴 지어 다니다 소주같은 맑은 눈물을 흘리는 것만 같다. 아버지가 장터에서 술을 드시고 만취되어 오는 날이면 동네 어귀부터 "만고강산~유람할제~." 하고 쩌렁쩌렁 동네가 떠나갈 듯 부르면서 집으로 오셨던 그 노래가 오늘따라 무척 듣고 싶어진다.

《시와 문화》 발표작

눈뜨고 싶다

 나직한 파도소리를 뒤로하고 불 꺼진 수족관에 광어 세 마리가 바닥을 치며 꾹! 꾹! 꾹! 침묵의 이력을 물방울로 토해내고 있다. 동네 어귀 상가 1층에는 '섭지코지'라는 횟집이 있다. 한때 장사가 잘되어 성업 중 일 때는 북적이며 앉을 자리조차 없었는데 불황에 설상가상으로 일본 원전 누출 여파까지 더해져 찬물을 끼얹은 듯 여름의 끝자락에 된서리를 맞고 있다.

 저렴한 점심 세트메뉴 등으로 고객을 유혹해 보지만 얼마 못 버티고 결국엔 임시 휴업이라는 간판을 내걸었다. 저녁 무렵이면 마트에 갈 때마다 수족관의 고기들과 눈 맞추는 것이 남다른 재미였는데, 지나칠 때마다 탁해져 가는 수족관의 물과 표정 없는 광어의 퉁방울눈이 슬픔을 불러온다. 수족관 물고기들이 어느 먼 바다에서 여기까지 흘러왔는지 알 수 없지만, 놀던 물의 푸른 바다를 그리

워하듯 깜박이는 두 눈을 볼 때마다 발걸음이 무겁다. 가슴 한쪽이 소금에 절여진 듯 먹먹해진다. 한때는 넓고 푸른 바다에서 그들만의 족보를 이루며 물결 따라 갈색 띠를 이루는 찬란한 한때를 보냈을 것이다.

물고기들은 푸른 심해를 자유롭게 헤엄치며 제 물에 놀아야 살 맛나는 제 세상일 것이다. 그들의 운명은 때로는 식탁에 올라 사람의 세치 혀를 즐겁게 해주는 양식으로 쓰이기도 한다. 바다에서 자유롭던지 이왕 횟집 수족관에 있는 신세라면 찾는 손님들이 많아서 인기가 좋든지 해야 할 텐데, 불 꺼진 식당 한구석 수족관에서 이도 저도 아닌 감옥살이를 하는 물고기들의 운명이 마음을 무겁게 한다.

수족관 앞을 지나칠 때마다 하루빨리 경기가 풀리고 지갑이 두툼해져서 반갑게 찾아가는 단골 횟집으로 거듭나길 희망해본다. 횟집에서 가까운 거리에 고시원 건물이 즐비하다. 물고기들이 작은 수족관에서 뽀글대며 빙빙 도는 모습과 취업을 준비하는 고시원 한 평에서의, 젊은이들의 축 처진 어깨의 파리한 모습이 또 다른

은유로 느껴질 때도 있다.

　상가의 불이 하나 둘 꺼지고 먹피 같은 밤이 오면 물고기들은 먹이도 떨어지고 결국은 제 살점을 뜯어 먹거나, 같은 수족관에 있는 동족의 살점을 물어뜯으며 살아남으려고 안간힘을 쓸 것이다. 절박한 한계상황에서 물고기나 사람의 인내력의 한계 점은 어디까지일지. 잿빛 구름 사이로 태양이 빨간 노을빛을 뿌리며 하루를 접는 시간, 이런저런 생각들이 꼬리를 물며 태양이 대지에 입 맞출 때면 불평불만에 가득 찼던 나의 심기가 겸허해지는 순간이다.

　오늘도 턱 괴고 졸고 있는 마트 옆 횟집 '섭지코지'에는 한낮의 허기를 구겨 넣은 채 수족관을 빙빙 돌던 광어 세 마리가 물음표를 길게 끌고 축 처진 지느러미로 수족관 바닥을 기고 있다. 휴업으로 횟집 간판은 불이 꺼져있다. 그들이 외치는 소리가 파도소리처럼 방파제 넘어 귓전에 들려오는 듯하다. "방어 떼처럼 푸른 물결 언제쯤 몰려올까?" 우리도 밤을 잊은 집어등처럼 불 밝히고 눈뜨고 싶다"라고.

《월간문학》 발표작

감자 이야기

여러 번 강산이 변했지만 아직도 감자꽃만 보면 짠해진다. 갓을 벗긴 전등 같고 초롱불 같은 감자꽃이 전하는 슬픈 추억 하나 있어서다.

전화기가 귀했던 시절이었다. 땡볕이 내리쬐던 여름날 우체부가 다녀갔고 외할머니의 부음이 적힌 전보였다. 마침 엄마가 없어 대신 전보를 받아든 아버지가 소처럼 울었고 엄마는 전보에 적힌 글을 읽지 않고도 반쯤 혼이 나간 얼굴이었다. 부부의 통곡은 높았고 메아리가 길었다.

흙 위로 나온 감자들은 반쯤 흙에 파묻힌 채, 온몸을 그대로 드러난 채 땅위에서 뒹굴었고 햇볕은 가뭄 든 밭을 더욱 달구었다. 엄마의 맨발과 감자의 나신(裸身). 둘은 아무런 연관관계가 없었지만 닮아있었다. 감자의 아린 맛처럼, 갈라지고 굳은 살 박인 엄마의 발꿈치는 아리고 아렸다.

감자꽃 작은 꽃들이 수군거리는 동안 땅속에서 영근 감자를 쪄 먹을 때는 포근한 느낌이 든다. 쪘을 때 포실한 느낌을 주는 맛이 한편 위안 같기도 하고. 마음을 녹여주는 따스함 때문인지 그냥 감 자 맛이 주는 개운함 때문인지 감자를 자주 쪄먹게 된다.

어린 시절 대청마루에서 누워서 갓 쪄낸 감자를 먹을 때면 행복 한 기분이 들었다. 손을 데일까 봐 김이 나는 감자를 호호~ 불며 껍질을 벗겨낼 때의 경쾌한 얇은 촉감이란. 지금 생각하니 경쾌함 보다는 차라리 '섹시하다'라는 표현이 적절할지 모르겠다. 김이 솔 솔 나는 감자는 그냥 먹을 때도 있었고 특별하게 먹을 때도 있었다. 어떤 날에는 다락방에 살금살금 올라가서 모셔둔 꿀단지에서 꿀을 종지에 덜어서 찍어먹었다.

그때의 맛은 지금도 잊지 못한다. 마침 양동이로 퍼붓는 듯한 장 대비도 그치고 우물가 대추나무에서는 매미가 울었다. 가난한 시 절이었지만 지금도 그 장면을 떠올리면 행복한 기분이 든다. 요즘 찜통더위를 견디게 하는 것 중의 하나는 시끄럽지 않을 정도로 노

래하는 나무 위의 악사 매미 때문이리라.

며칠 전에 지인이 주말농장에서 감자 한 박스를 보내왔다. 박스를 열어보니 알이 굵고 좋다. 감자는 잘 상하지 않아서 보관이 편리하고 다양하게 요리를 해 먹으며 즐길 수 있어서 좋다. 아침 식탁에도 국과 밥이 올라야 되는 우리 집이다. 감자가 들어간 된장찌개는 그래서 자주 오른다. 풋고추를 넣고 칼칼한 감자조림도 해보고, 통감자에 버터를 넣고 호일에 싸서 오븐에 구워낸 감자도 별미다.

시원한 맥주 한 잔이 생각날 때는 감자를 얇게 채 썰어서 튀겨내면 바삭한 맛이 안주로 그만이다. 아들이 지방에서 오는 날이나 휴일에는 엄마의 존재감과 인기를 높이려고 특별히 준비하는 요리는 '엄마표 돼지 등갈비 통 감자탕'이다. 얼큰한 국물에 고깃국물이 밴 통감자의 맛은 등갈비보다도 감자가 메인으로 둔갑한다.

아침식사를 준비하는 일이 번거로울 때는 찐 감자 한두 알에 우유 한 컵이면 훌륭한 식사가 되고 영양도 좋다. 우리 집 식단이 간단하게 바뀔 날은 언제가 될지.

감자 철이다. 올해 감자 농사가 풍년인가보다. 시장에 가면 잘생기고 알이 굵은 감자가 가격도 착하다. 값이 저렴할 때 싱싱한 감자를 많이 먹어야겠다. 감자에는 비타민 C가 많다고 한다. 벌이나 벌레에 물렸을 때 생감자를 갈아서 붙이면 부풀었던 부기가 빠지고 약이 없을 때 대용으로도 좋다. 감자는 여러모로 유용하게 활용된다.

초등학교를 오갈 때 마당을 나서면 마당가 텃밭에 핀 감자 꽃들은 마치 친구가 오므린 작은 손으로 나를 향해 반겨주고 배웅해주는 것만 같았다. 그 후로 강산이 몇 번이나 바뀔 시간이 흘렀고 중년이 된 지금 시골길을 걷다가 감자밭을 보면 추억 때문인지 반가워 진다. 밭이랑에 피어난 감자 꽃이 앙증맞고 예쁘다. 통꽃에서 다섯 개씩 꽃잎이 난 감자 꽃은 가만히 보아야 노란 암술이 보인다.

감자 꽃이 핀 모습이 귀족 같기도 하고 한편 서민 같기도 하다. 유럽에서는 귀족들이 정원에 감자를 심고 꽃을 즐겼다고 한다. 감자가 최음제라고 믿었기 때문이다. 프랑스의 '루이 16세'는 감자 꽃을 옷단추 사이에 꽂아 장식했고 그의 아내인 '마리 앙투아네트'는 보라색

감자 꽃을 머리에 장식하기도 했다. 반면에 잘나지도 못한 보통의 모습으로 살아가는 내 모습과 닮은 것 같은 소박한 감자 꽃이 좋다.

세계적인 장수마을로 이름난 '파키스탄의 훈자마을'이나 '에콰도르의 빌카밤바 마을'에서 장수하는 사람들이 즐겨먹는 음식도 감자가 주식이라고 한다.

감자를 보면 기분 좋아지는 일은 온몸에 재를 바른 채 반쪽씩 잘라 심어도 흙을 덮고 자다가 때가 되면 굵은 싹이 쏙쏙~ 솟아오르는 것을 볼 때다. 게다가 감자를 캘 때는 뿌리에서 줄줄이 따라 나오는 알토란같은 번식력의 기쁨을 맛볼 때다. 살아가면서 이런 대박의 순간을 마주친 적이 있던가?

아무리 감자를 맛있게 쪄도 예전에 어머니가 쪄서 내주시던 그 맛이 안 난다. 예전에 어머니가 밭일을 하시다가 부엌에 오셔서 급히 쪄낸 감자 맛이 꿀맛이었는데… 자식사랑도 함께 쪄낸 손맛이 더해져서 인가. 어머니 손맛이 그리운 감자 철이다.

《한국작물보호협회》발표작

내 몸에는 매화나무가 산다

여름철만 되면 뜸했던 친구를 찾아가듯 매실을 가까이 두고 산다. 운동 후 땀으로 뒤범벅이 된 몸과 마음을 단비처럼 적셔주는 매력만점의 매실주스는 한 여름에는 냉장고속의 단골손님이다. 음식점에서 맛있는 식사 뒤에 후식으로 나오는 황갈색 음료, 매실차 역시 누구나 부담 없이 마실 수 있고 깊은 향을 음미할 수 있다.

매실주스는 갈증해소와 소화에도 탁월한 효과가 있어서 배앓이 할 때 소화제 대용으로도 요긴하게 쓰인다. 『동의보감』에 따르면 식중독과 이질에 매실의 효능이 좋다고 전해진다. 현대인들은 잦은 육식으로 인해 몸이 대부분 산성화되어 있는 경우가 많은데 매실액은 구연산과 사과산이 풍부해서 살균력과 피로회복에 좋은 음식이라고 한다.

연초록색의 싱그럽고 탐스러운 매실은 6월 중에 한창 출하되는

데, 매실은 청매실과 황매실이 있다. 매실은 버릴 것 이라곤 없는 알짜배기 열매다. 열매는 주스나 장아찌로, 부지런한 여인들은 매실팩 마사지로 탱탱한 미인을 꿈꾼다. 그런가하면 씨앗은 잘 씻어 말려서 베게 속으로 활용하면 숙면을 취할 수 있다고 하니, 먹고 마시고 바르기까지 매실은 여름철 건강지킴이 라고 할 수 있다.

나도 몇 해 전부터 6월이면 매실을 사다가 정성스레 매실청을 만든다. 매실을 담가 놓고 초록열매가 황갈색으로 변해가는 모습이 시각적으로 즐거움을 준다. 올해는 좀 넉넉히 담가 놓고 형제들에게도 조금씩 나눠주겠다고 입소문을 내났다. 우리집 거실 양쪽에는 좌청룡 우백호로 매실이 잘 익어가고 있다.

내가 어린 시절 살았던 시골집 우물가에도 매화나무가 몇 그루 있었는데 한겨울에 피어난 매화는 경사를 예고하며, 그 해 오빠의 고려대학교 수석입학 이라는 영광을 예견하였다. 평소에도 어머니는 꽃을 좋아하셨다. 화단에는 계절에 맞는 꽃들이 앞 다투어 피어났고 매화꽃도 무척이나 좋아하셨다.

몇 해 전 이른 봄엔 한해 전 겨울에 갑자기 폐암으로 하늘의 별이

되신 엄마가 보고 싶어 미칠 것 같았다. 친정언니와 섬진강으로 가는 여행 차에 몸을 실었다. 섬진강은 매화꽃을 시작으로 봄의 전령을 알려오는 곳이다. 엄마 없는 하늘아래 그리움을 좇아 남으로 남쪽으로 달렸다. 섬진강은 넓은 품으로 우릴 맞아 주었다. 짙푸른 강물 하얀 모래밭에 매화꽃은 이따금씩 바람결에 하얀 눈송이처럼 날렸다. 매화꽃이 이처럼 슬픈 모습을 띤 줄은 예전엔 미처 몰랐다. 마치 엄마의 분신이 그곳까지 미리 마중 나와서 미소 짓는 듯한 모습으로….

　광양 매실농원에 다다르니 큰항아리들이 즐비한 것이 고향에 온 듯 우릴 포근하게 맞아준다. 매실농원을 산책하다 보니 백매, 홍매가 고운 자태로 미소 짓고 있었다. 이른 봄이라 쌀쌀하고 흐린 하늘에서는 가끔 눈가루도 뿌려댄다. 자잘한 흰나비처럼 내리는 눈송이를 맞으며 서 있는 매화를 보고 있으니 그야말로 '설중매(雪中梅)'라는 말이 언뜻 떠오른다. 나 또한 눈을 맞고 서 있으니 설중매가 된 기분이다. 매화꽃이 흐드러지게 핀 나무 아래에 서 있으면 꿈

속을 거니는 것 같기도 하지만 왜 이리도 가슴 한 켠으로는 눈물 같은 것이 흘러가는지, 가슴이 알싸하다. 꽃은 열흘을 넘기는 것이 없고 권력은 십년을 못넘긴 다더니… 이토록 찬란하고 황홀한 꽃 그늘 앞에 서면 이런 저런 이유로 서글퍼지는 것이다.

매화 향기에서는 가신님 그린 내음새

매화 향기에서는 오신님 그린 내음새

갔다가 오시는 님 더욱 그린 내음새

시약씨야 하늘도 님도 네가 더 그립단다

매화보다 더 알큰히 한번 나와 보아라.

―서정주, 「매화」 부분

예로부터 집안에 매화꽃이 피면 경사를 예고했다. 사군자 중의 하나인 매화는 굽히지 않는 선비의 지조와 절개를 표현하는 소재로도 자주 등장하곤 했다. 이육사 시인의 「광야」에서는 "지금 눈 내

리고 매화향기 홀로 아득하니/내 여기 가난한 노래의 씨를 뿌려라"
고 읊었고, 조선중기 문신 겸 시인인 송강 정철은 「사미인곡」에서
"저 매화 것거내어 님 계신데 보내오져/ 님이 나를 보고 엇더타 너
실고"라고 표현하면서 임금을 사모하는 정을 매화에 비유했다.

　　매화는 이른 봄엔 봄의 전령사로 그들의 건재함을 알려오고 열
매인 매실은 이렇게 인간에게 유익하게 쓰인다. 매화나무는 버릴
것이라고는 없는 나무다.

　　어느덧 나의 삶도 중년에 접어들어 삶의 후반기를 향해 달려가고
있다. 현재 이전의 삶이 부모님의 영향과 남편의 영향력 안에서 이
루어진 '매화'에 비유한다면 앞으로의 나의 삶은 매화나무의 결실
인 '매실'처럼 속으로부터 단단히 영글어가는 옹골찬 삶을 영위하
고 싶다.

　　매화꽃의 결실인 매실! 사람도 일생을 통해서 매화꽃처럼 향기가
나고, 매실처럼 여러모로 유익하게 쓰이는 모습이었으면 하고, 매
화나무 한 그루를 마음속에 품어본다.

<div align="right">《수필시대》 발표작</div>

밤이 익어갈 무렵

불가마 속 같은 여름을 건너와서일까. 가을바람이 선물처럼 고 맙다. 어린 시절엔 가을이 오면 소풍에 대한 기대감으로 좋았다. 김 밥과 사이다, 삶은 밤과 달걀을 먹을 수 있는 특별한 날이라서 그 랬는지. 이 무렵이면 알밤이 먼저 생각난다. 대추나 잣도 가을에 그 윽한 정서와 먹거리를 주지만 잘 영근 밤은 도톰한 굵기가 주는 만 족감이 커서인지 세 개 중에 고르라면 밤이 좋다.

재작년에는 공주에 가서 밤 한 말을 주워왔다. 남편 친구가 고향 인 공주에 노후에 살 집을 마련했다고 친구 부부 두 가족을 초대했 다. 초대자는 그 당시 하는 사업이 잘 됐고 서울에 살면서 퇴직 후 살 집을 미리 마련했다고 했다. 토목 관련 일을 업으로 해서인지 실 력이 집 안팎 곳곳에서 빛을 발했다. 집은 산자락에 위치했는데 마 당 뒤편에 만든 인공폭포 앞에 앉아 있으면 신선놀음을 하는 것 같

았고 운치 있었다. 아파트 생활만 하다가 봐서 그런지 가슴이 탁 트였다. 폭포 바로 앞마당에서 바비큐로 구워 먹는 삼겹살과 텃밭에서 난 신선한 채소를 먹는 맛은 꿀맛이었다. 이런 게 웰빙인가 싶었다. 야생화를 가꾼 화단이 좋았고 수석을 몇 개 배치했는데 잘 어울렸다. 아담한 집에 방 하나는 황토방으로 만들었는데 마음에 쏙 들었다. 한겨울에 장작 타는 냄새를 맡으며 황토방 찜질을 하고 싶었다.

집에서 5분 정도 올라가니 야산에 밤나무가 알밤을 가득 달고 있었다. 나무를 심은 지 5~6년 됐다고 했다. 알밤이 떨어질 때 수확의 기쁨을 맛보라고 우리를 초대한 깊은 뜻이 있었던 거다. 땅 위에는 풀 반, 밤 반일 정도로 밤이 많이 떨어져 있었다. 밤을 줍느라 가시에 찔려도 많이 담고 싶은 욕심에 부지런히 움직였다. 광택이 나는 토실한 밤을 쉬지 않고 주워 담았다. 잠깐 주웠는데도 한 자루 가득 찼다. 더는 줍기가 미안했다. 알밤을 주우면서 느꼈던 감정을 시(詩)로 써봤다.

앙다문 입술이 간지러웠는지

여기저기 쏟아지는 말·말·말씀들

오십견을 넘는 가파른 언덕에

알밤이 죽비처럼 떨어진다

"얘야, 얘야, 별일 없니?"

머나먼 길 떠나신 어머니의 안부처럼

키 큰 밤나무가

빙그레 웃고 서있다

<div align="right">

-자작시, 「밤나무」중 일부

</div>

어린 시절 고향 집 근처 개울가에는 백 년도 넘은 우리 집 밤나무
가 몇 그루 있었다. 밤새 떨어진 알밤을 주우러 어머니는 새벽이면
일찍 나가셨다. 바가지에 알밤을 가득 담아 오셨다. 밤을 삶으려고
연탄불에 올려놓고 다른 일을 보시다가 그만 냄비 째 밤을 다 태운

안타까운 기억도 있다.

큰 밤나무에서는 밤을 서너 말이나 수확했고 장날에 밤과 바꾼 돈은 살림에 보태졌다. 밤은 그래서 더 좋았다. 밤송이는 잘 익어서 반쯤 벌어질 때가 풍광이 멋지다. 가을의 멋과 맛을 준다. 흔들지도 않은 밤나무 가지에서 남은 밤송이는 저 혼자 아람이 벌어져 떨어져 내렸다. '서둘지 말고 모든 일에는 때가 있다는 듯' 밤나무가 한 수 가르치는 것만 같다. 산이나 들길을 걷다가 알밤을 발견하면 기분이 좋다. 숨은 보물이라도 찾은 듯. 한겨울에 친구와 한 봉지의 군밤을 나눠 먹으면서 걸을 때는 말이 필요 없었다. 친구의 마음이 저절로 느껴졌다.

이런저런 이유로 밤을 좋아한다. 또한, 밤을 재료로 한 음식들이 좋다. 김이 모락모락 나는 돌솥 밥에 들어있는 밤이 맛있고 약식에 들어간 밤이 좋다. 백김치나 한여름에 먹으면 속이 시원해지는 초계탕(醋鷄湯:닭 육수를 차게 식혀 식초와 겨자로 간을 한

다음 살코기를 잘게 찢어서 넣어 먹는 전통 음식. 밤 대추 잣을 함께 넣고 먹는다)에 들어간 납작하게 썬 생밤을 씹는 맛이 좋다. 산행할 때나 여행길에 밤을 챙겨 가면 훌륭한 간식이 된다. 공주 한천면에서 먹었던 '밤 짜장'이 맛있었고 '밤 막걸리'가 구수했다. 밤의 다양한 변주(變奏)가 좋다. 잘못했을 때 벌로 맞는 꿀밤은 반갑지 않지만, 부모님이 안 계신 지금은 따끔한 그 맛이 오히려 그립다.

작년에는 공주에 농장을 가진 친구의 소식이 뜸했다. 사업이 어렵다는 소식을 들었다. 좋은 날만 있는 인생이 어디 있던가. 올해에는 회사 사정이 좋아졌다는 소식을 듣고 싶다. 공주 밤나무 숲에 가서 한가함과 고요를 만나고 싶다. 밤을 또 줍고 싶다. 알밤을 주우며 그리운 사람들을 만나고 싶다. '하늘에 계신 부모님과 공주의 친구 내외분 모두 올여름을 잘 보내셨겠지? 밤나무 너도…'

《한국작물보호협회》 발표작

발가락 양말

"양말이 또 짝짝이다!" 식구들 출근에 맞춰 식사 준비로 바쁜 시간에 남편의 한마디가 새벽잠을 덜어낸 수고를 기분 상하게 한다. "발가락 양말 말고 그냥 양말 좀 신고 다니면 어디 가 덧나나? 아침부터 웬 난리람!" 가끔씩 벌어지는 우리 집 풍경이다.

살면서 아이러니 중에 하나는 분명히 내가 세탁기 속에 양쪽 양말 여러 켤레를 넣었는데 건조대에 말리고 걷어서 짝을 맞추다 보면 짝이 안 맞는다. 도대체 양말 한쪽은 세탁기가 삼켰나, 어디로 걸어 나간 걸까?

식구들이 벗어놓은 세탁물을 세탁해서 널고 걷고 분류하며 개키는 일도 매일매일 통과의례처럼 만만치 않다. 특히 양말을 챙겨서 정리할 때는 방바닥이나 거실에 펼쳐놓은 양말들로 어수선하다. 네 식구의 양말 들을 펼쳐놓고 한 켤레씩 짝을 맞추며 챙기기가 바

쁘다. 딸아이가 즐겨 신는 검은색 팬티스타킹과 커피색, 짙은 갈색
옅은 갈색 등, 색이 다른 발목 스타킹, 남편과 아들이 벗어놓은 검
은색 양말들이 엉켜서 한 무더기다. 식구대로 양말을 분류하며 정
리하는 것도 일인데… 발가락 양말을 즐겨 신는 남편의 양말이 꼭
문제다.

양말을 한꺼번에 산 것이 아니므로 발목이 긴 것과 약간 짧은 것,
무늬가 다른 것과 색상이 다른 것들로 엇박자가 날 때가 있다. 약
간 푸른색과 검은색, 바랜 검은색 등 색상이 약간씩 다른데다가 오
른쪽 왼쪽까지 양말짝을 맞추려면 거실에 양말을 펼쳐놓고 집중하
며 정리를 해야 한다. 정리를 하다가 한 짝씩 없는 양말들이 있다.
그럴 땐 크게 표시나지 않는 양말로 슬쩍 짝을 맞춰 옷장 서랍 속
에 넣어놓는다. 덤덤히 신으면 좋으련만 시력이 좋은 남편은 금방
알아차리고 투덜댄다.

양말에 대해 생각해본다. 양말이 있어서 발이 보호를 받고 건강
한 상태를 유지한다. 무좀이 생겼거나 땀이 많이 날 때는 그냥 양
말보다는 발가락 양말이 효능이 좋다. 하지만 모양이 점잖지 못하

고 모양만 봐도 웃음이 나와서 나는 발가락 양말을 신지 않는다.

쇼핑을 하다가 새로 나온 디자인이나 기발한 양말들이 있는 양말가게 앞을 지날 때는 한두 개 쉽게 사게 된다. 값이 싸서 부담이 없고 양말을 받고 기뻐할 상대방을 생각하며 사면 나도 덩달아 기분이 좋아진다. 유행을 반영한 '싸이'의 코믹한 얼굴이나 유명 연예인 얼굴, 포켓몬, 푸우, 팬더 곰 등 귀여운 로고가 발목에 새겨진 양말들이 귀엽고 직접 신고 다닐 땐 기분이 상쾌하다.

해마다 설날이 되면 어머니는 자손들을 위해 시장에서 양말을 한 보따리 사놓았다가 꺼내주셨다. 어른인 자식들에게도 절값으로 주시는 만 원짜리 세뱃돈보다도 양말을 받을 때 마음이 포근해졌다. 마음도 함께 전달돼서 일 것이다.

여성들이 쭉 뻗은 다리에 반짝이는 스타킹이나 그물 스타킹을 신고 하이힐로 똑똑똑! 걸을 때는 도도함과 섹시함마저 풍긴다. 양말(洋襪)의 어원은 '서양에서 들어온 버선'이란 뜻이란다. 순우리말인 줄 알았는데 글을 쓰면서 제대로 알았다. 양말은 패션의 마지막

을 장식하는 중요한 포인트이자 발을 보호하는 고마운 의류 중에 하나다. 꼴불견 중에 하나는 양복 입은 신사가 구두를 벗었을 때 드러나는 흰 양말이다. 회식장소 등에서 구두를 벗고 있을 때 양말 사이로 발가락이 얼굴을 내밀면 최악이다. 깔끔한 양말을 신은 모습은 보기에도 좋고 잘 챙겨 신은 모습에 그 사람의 성격마저 부지런해 보인다. 양말에도 각각 'Style'이 있고 제대로 궁합이 맞아야 빛이 난다.

자녀들이 어렸을 때 크리스마스이브가 되면 양말 속에 작은 선물을 넣어 머리맡에 놓았다. 아이들이 커서 진실을 알아차리기 전까지 한동안을 산타가 다녀간 것처럼 시침을 떼기도 했었다. 그때의 양말은 환상을 주는 매개체로 설렘의 양말이었다.

내가 아무리 남편에게 발가락 양말 말고 그냥 양말 좀 신으라고 해도 고쳐지지 않는다. 굳이 발가락 양말만을 고집하며 짝이 안 맞을 때는 양말을 신다가 버럭 불평을 하곤 한다. 보통 양말과 다섯 개의 발가락이 각각 들어가는 발가락 양말사이에는 분명 차이가

있다. 그 외형적 차이만큼 부부의 생각에도 틈이 있음은 어쩔 수 없는 현실이다. 다름을 인정하는 것이 화를 막는 방법 중에 하나가 아니겠는가.

해가 길어지면서 건조대에 널어놓은 세탁물도 빨리 마른다. 뽀송하게 잘 마른 양말들을 수북하게 걷어다가 거실에서 정리를 하다가 하루하루, 종일 땀나게 일하며 허둥거렸을 양말에 대해 고마운 생각이 들었다. 주인의 고단한 발을 감싸주고 좋은 자리, 궂은 자리 마다않고 하루하루를 불평 없이 동행하는 양말이니 어찌 고맙지 않을까. 양말에게 해줄 수 있는 최대 서비스라야 고작 폴폴~~ 좋은 향이 나는 방향제를 뿌려주는 일과 제대로 짝을 찾아서 한 켤레를 맞춰주는 일이다. 그래도 다행이라면 더운 나라가 아닌 사계절이 있는 이 나라에서 사는 덕택에 함께할 수 있는 시간이 많아서 좋다면 양말의 반응은 글쎄? 동의하려나?

굽은 나무

TV를 봤다. 입학 시즌을 맞아 백만 원이 넘는 초등학생 가방을 없어서 못 판다는 뉴스를 보면서 할 말을 잊었다.

화면 속 가방을 보다가 초등학교 시절이 떠올랐다. 십 리가 넘는 거리에 있는 초등학교를 먼 줄도 모르고 다녔다. 친구들과 깔깔거리며 오가는 등굣길은 멀게 느껴지지 않았다. 그래서인지 내 다리는 지금도 튼실하다. 입학해서 한동안은 보자기로 싼 책보를 메고 다녔다. 어느 날 집으로 오는 길에 책보가 길 한가운데에서 풀려 책과 공책, 필통이 나동그라진 적도 있었다. 창피한 마음에 멋쩍게 웃었다. 가방이 생긴 것은 초등학교 3학년쯤으로 기억된다. 책보를 메고 다니다가 가방이 생겼을 때의 기분이란. 자연스레 어깨에 힘이 들어갔다. 내가 봐도 내 모습이 그럴싸해보였다.

방과 후에 한참을 놀다가 달밤에 들길을 지날 때 남의 밭에 잘

자란 무가 왜 그리 먹음직스럽던지. 허기진 터라 그랬을까. 퍼런 목을 길게 뺀 놈들을 서리해서 먹은 적도 있었다. 혹시라도 주인에게 잡힐까 봐 인기척이 있을 때는 있는 힘을 다해 헐레벌떡 줄행랑쳤다. 그 때 메고 있던 가방 속에서 연필소리는 왜 그리 딸그락거리며 필통을 울리던지. '네가 한 일을 다 알고 있다'는 듯 무심히 내려다 본 달빛은 왜 그렇게 차던지. 혼자가 아닌 친구와 함께여서 가능한 일이었다. 지금도 무를 사다가 요리할 때면 얼굴도 모르는 주인에게 미안한 마음이 들곤 한다.

설날에는 시조카가 아이들을 데리고 큰집으로 인사를 왔다. 한복 입은 아이들이 세배를 하고 세뱃돈을 챙기기에 바빴다. 아이들에게 장기자랑을 하라고 부추겼다. 아이돌 흉내를 내며 똑같이 따라 춤추고 노래하는 모습이 귀여웠다. 잘 나가다가 동작이 틀려서 어리둥절해 하는 어린아이들의 순진한 모습을 지켜보며 어른들은 통쾌하게 웃었다.

그 아이들 중 큰놈이 이번에 초등학교에 입학한단다. 시조카 말

로는 책가방을 폼 나는 걸로 사줘야 애들이 기가 안 죽는데 백화점에 가보니 찜해놓은 가방이 품절이란다. 일본 제품인데 가격이 수십만 원을 호가한다는 말에 놀랐다. 비싸지만 꼭 사주고 싶어서 마침 일본 여행을 간 친구에게 부탁을 했다고 했다. 시조카네는 별로 사는 형편이 풍족하지 못한데도 말이다. 자녀에게 최고의 제품을 사주고 제 자식이 그 상품을 지녀야만 부모 또한 최고의 부류에 드는 것처럼 대리만족 해서일까.

언제부터 사람을 본모습보다는 물질로 판단하는 세상이 돼버렸는지 씁쓸하다. 오죽하면 결혼을 앞둔 젊은이들이 서로에게 잘 보이려고 명품 백에서 구두, 의상, 수입 자동차까지 대여를 하는 사람도 있다지 않은가. 거짓으로 과대포장하곤 상대방에게 속은 뒤에 허탈해하는 사례도 전해들은 적이 있다.

한때는 중고등학생들이 유명 운동화와 유명 파카를 안 입으면 낙오자처럼 부모를 조르더니 이제는 초등학생의 책가방까지 그 대열에 섰다. '노스000 신상 패딩'은 일명 '등골 브레이커'(부모의 등

골을 휘게 할 만큼 비싼 상품을 일컫는 말) 라는 신조어까지 생겨날 정도였으니 뭔가 잘못돼도 한참 잘못됐다는 생각이 든다.

예로부터 고향의 굽은 나무가 마을을 지키고 못난 자식이 부모를 섬긴다는 말이 있듯 쭉쭉 뻗고 잘생긴 나무는 쓰일 곳이 많아서 누가 채가도 채간다. 잘 나가는 자식 또한 제 앞길 챙기기에 바빠서 부모형제를 돌볼 겨를이 없다. 굽은 나무는 소의 등에 얹는 장식인 '길마'를 만들 때엔 없어서는 안 되는 재료로 쓰인다지만 자식 뒷바라지에 등골이 휜 부모의 굽은 등은 유용한 데가 있을까?

물신(物神)주의가 확산될수록 남에게 휘둘리지 않고 나만의 철학을 지키며 사는 사람들을 볼 때 면 주관이 뚜렷하고 사람 냄새가 나서 좋다. 진정으로 내가 행복해 지는 방법은 무얼까? 생각해보게 된다. 어떤 사회적 관습과 규범, 유행 따위로부터 자유로워지면 좋지 않을까. 나 또한 그런 관념들로부터 자유롭기는 쉽지 않을 때가 많다. 필요할 땐 결단이 필요하다. 그래서 요즘에 인문학이 붐을 이루는 것이 아닐까.

우리는 어쩌면 비극적 요소를 자처하는 것은 아닐까. 현재의 삶도 내가 모르는 사이에 비극적 요소들이 가랑비처럼 내 옷깃을 적시고 있는지 모른다. 남을 따라 흉내 내다가는 겉모습만 그럴듯하고 속은 텅텅 비는 불량 공산품처럼 전락하는 비극의 주인공이 되어 가는지 모르겠다.

어린 시절에 책보나 가방을 등에 메고 흙길을 타박타박 걷다가 옹기종기 앉아 네잎 클로버를 찾고 메뚜기를 잡던 아련한 추억을 떠올리면 가난했지만 행복한 마음이 든다.

자연스럽게 휘며 가지가 뻗어나가는 나무는 자연미를 주며 쓰일 곳도 있고 보기에도 좋지만 외부의 압력에 의해 억지로 휘는 것은 무리가 따르고 병을 초래하기 마련이다. 인간의 삶 또한 마찬가지 아닐까.

사우나 단상

샤워꼭지만 틀면 더운물, 찬물이 콸콸 나오는 아파트에 살지만 집에서 샤워하는 것과 사우나에 다녀온 맛을 비교할 수 있을까? 어느 시인은 "바람 부는 날엔 압구정동에 가야 한다"라고 했지만, 나는 몸이 찌뿌드드한 날이면 사우나에 간다. 겨울엔 특히 숯불 가마를 즐겨 찾는다.

파란 불꽃이 이글거리는 숯불 가마 앞에 앉으면 땀이 줄줄 흐르고 옛날 고향집 부엌 아궁이 앞에서 불을 쬐던 기억이 난다. 밭일을 끝내고 식구들 저녁밥을 준비하는 엄마를 도와 불을 때던 생각으로 마음이 푸근해진다. 숯불 앞에 앉아 고민거리를 곰곰이 생각하다보면 하나씩 매듭이 풀리며 없던 지혜가 떠오르기도 했다.

숯불 가마 마니아들은 아예 큰 배낭을 메고 와서 숯불 가마용 나막신으로 갈아 신는다. 찜질복도 사우나 측에서 나누어주는 옷이

아닌 발목까지 내려오는 긴 옷을 따로 준비해 온다. 제대로 즐기는 '오타쿠(Otaku)'를 보면 괴짜거나 도인같이 보이다가도 그 진지함에 설핏 웃음이 나온다.

불앞에 정면으로 앉아서 불을 쬐며 책 한 권을 읽다가 너무 뜨겁다 싶으면 등을 돌려 앉는다. 목이 마르면 매점에서 식혜 한 병을 사들고 휴게실을 어슬렁거리다 보면 눈길이 머무는 곳이 있다. 천원 권 한 장을 기계에 넣고 몸을 맡기면 몸 구석구석을 풀어주는 안마기가 말 잘 듣는 충견(忠犬)처럼 즐거움을 준다. 다시 불가마 앞에 앉으면 숯불이 은근하게 땀을 빼줘서 땀범벅이 된 몸임에도 개운하다.

몇 해 전 갱년기가 한창 시작 될 때는 한밤중에도 몸에서 열이 나서 냉수를 벌컥 벌컥 마시고 부채질을 해야 했다. 몸의 낯선 변화에

견디기 힘들고 늙어간다는 사실에 서글펐다. 그때를 생각하면 불만 봐도 질 릴 만도 한데 이럭저럭 그런 증세도 수그러들고 가끔은 따뜻한 온기가 그립기까지 하다. 숯불의 뜨거운 열기도 좋고 온탕, 쑥탕, 이벤트탕을 즐기다 보면 뭉쳤던 근육들이 이완되며 몸이 가벼워진다.

딸과 함께 사우나에 왔을 때는 서로 등을 밀면 되지만 문제는 혼자 왔을 때다. 긴 목욕 타월로 아무리 대각선으로 등을 밀어도 혼자 밀기엔 역부족이다. 여전히 등 한구석이 찜찜하다. 이럴 때는 먼저 무너지는 게 최고다. 염탐하듯 주변을 살피고 혼자 왔을 법한 사람을 정확히 선택하고 품앗이 딜(deal)을 한다. 서로 등을 밀어줄 때의 상쾌함이란! 사우나에 오면 잘난 사람, 못난 사람 구분 없이 같은 복장으로 혹은 알몸으로 평등하게 있다는 것 또한 사람 사는 맛이 아닐까.

2월에는 전남지역을 여행했다. 신안 증도의 염전을 보고 솔숲을 걷고 저녁엔 목포에서 묵었다. 아침 일찍 유달산에 오르니 목포의 전경이 한눈에 들어왔다. 터미널에선 뱃고동을 울리며 여객선이 출

항했다. 내 입에선 이난영의 목포의 눈물이 저절로 흥얼흥얼 흘러나올 수밖에. 트로트는 애절함을 주며 맘속 깊이 파고드는 매력이 있다. 목포를 둘러보고 굴비의 산지로 널리 알려진 영광으로 향했다. 영광에 다다르니 하천의 다리 위에도 굴비 조각상이 보이고 거리상점마다 굴비들이 빼곡하게 참선을 하듯, 추위에 시위하듯 알몸으로 서있었다.

길게 펼쳐진 백수해안도로를 달리는데 전망이 멋졌다. 가슴이 탁 트이는 넓고 깊은 바다가 서해에서 보기 드문 빼어난 경관을 자랑했다. 나무 데크길로 걷기 좋게 잘 조성된 트레킹 코스 옆 가까이 해수온천사우나가 있었다. 영하의 날씨라 온천이 더 반가웠다. 온천에 몸을 담그는 일은 여행의 맛을 더해주고 피로를 풀어줘서 좋다. 그 온천은 내가 좋아하는 조건을 다 갖췄다. 탕 속에서 바로 바다가 보였고 온도가 각각 다른 다양한 이벤트 탕이 만족스러웠다. 유리창을 경계로 여기와 저기의 온도차가 영상과 영하의 틈새를 더 벌어지게 했다.

역시 나는 사우나를 좋아한다. 아이들이 어렸을 때는 아이들을

데리고 새로 생긴 사우나와 좋은 시설이 있다는 곳엔 두루 찾아다녔다. 오가는 길에 아이들과 맛 집을 찾아 밥을 함께 먹고 오면 일주일의 피로가 풀리고 가족 간의 대화도 슬며시 물꼬를 텄다. 소통이 잘되다 보니 집에 와서도 좋은 분위기가 이어졌다. 지금은 아이들도 다 컸고 제각각 즐기느라 부모와 함께 동행 하지 않는다. 그래서 이번 여행도 남편과 둘이서 했다. 유적지나 맛집보다도 온천에 갔을 때 아이들과 깔깔대며 함께 여행했던 지난날의 순간들이 그리웠다.

식구가 함께 여행할 때 주고받던 온기가 빠져나간 마음속 빈자리를 온천의 따뜻한 물이 채워주는 것 같았다. 어릴 때는 멋모르고 명절때나 연중 행사처럼 부모님을 따라 동네 목욕탕에 다녔다면 어른이 된 지금은 물 좋고 시설 좋은 사우나탕을 찾아나서는 편이다. 탕 속에서 잠시 생각에 잠겼다. 어느 날엔가 몸이 아프거나 불편해서 온천마저 찾을 수 없는 형편이 된다면 그나마 온탕이 채워주던 위안을 어디서 무엇으로 채울는지?

《한국산문》 발표작

향일암에 올라

구정 다음날인 음력 초이틀을 겁 없이 달렸다. 용인 집에서 출발해서 3시간 만에 여수에 도착했다. 새벽에 출발한 탓인지 평소보다 1시간이나 단축된 시간에 도착했다. 온가족이 함께 길을 떠난다는 것이 쉽지 않은 일이다.

남도의 봄은 연둣빛을 물고 온다. 너른 밭에는 시금치와 마늘쫑, 봄동이 물결을 이룬다. 아열대 풍 가로수 나무와 산에 웅성웅성 기립해 있는 측백나무, 동백나무군락지등이 싱그럽다. 돌산대교를 건너자 지난 연말에 오픈한 해양 케이블카가 공중에 알사탕을 뿌려놓은 것처럼 색색으로 운행 중이다. 오르막 내리막 지형을 따라 해안 드라이브길이 아기자기하게 펼쳐진다. 당장 떠나오길 잘했다.

여수 해양 관리소에서 여행지도를 얻고 그곳 출신이라고 소개하는 근무자에게 살아있는 현지 정보 입수했다. 향일암(向日庵)으로

향하는 길은 가파랐다. 돌계단 하나하나가 이음새 없는 큰 돌덩이다. 딛는 촉감이 묵직하며 수행이 잘된 안정감처럼 속 깊은 놈처럼 듬직하다. 사찰 입구에 늘어선 간간이 문을 연 식당가에는 이곳 특산물인 돌산갓과 굴, 각종 회를 파는 호객행위로 남도사투리가 왁자하다. 등산복차림의 가족단위로 성묘 후 관광지를 찾은 사람들도 삼삼오오 몰려든다. 전망이 좋은 카페들이 바다를 향해 요조숙녀처럼 앉아있다. 한참을 올라 대웅전에 다다랐다. 가는 길에 잘생긴 바위에는 동전을 껌으로 눌러 붙여 소원을 염원한 흔적들이 동그랗게 반짝인다. 삶이란 만만치 않음이 곳곳에서 암시하듯.

탁 트인 남해바다와 섬들, 수묵화 한 폭을 감상할 때처럼 마음이 편안해진다. 좁은 바위틈새를 통과해 도착한 관음전. 우측의 해수관세음보살이 있는 주변엔 연등이 색색으로 누군가의 소원을 간절

히 담고 바람에 흔들리고 있다. 넉넉한 보살의 온화한 미소가 남해를 지나는 수많은 배들의 안녕과 중생들의 생명을 기원하고 있었다. 돌로 잘 쪼아 만든 수많은 거북이들이 일제히 바다를 향해 머리를 들고 있다. 산 위에 오른 목어처럼 풍경에 매달려 흔들리는 물고기처럼 묵언의 간절함이 목을 길게 빼고 먼 바다를 향하고 있다. 어떤 제의(祭儀)처럼 다가온다.

경내를 둘러보고 약수를 한 모금 마시고 바다경치가 탁 트인 벤치에 잠시 멈춰 섰다. 향일암! 이곳은 국내에서 남해 보리암과 더불어 새해 일출명소로 손꼽히는 곳이다. 유명세처럼 입지가 뛰어났다. 해바라기처럼 한눈팔지 않고 한곳을 향해 정성을 쏟는 일! 향일성! 다도해의 까만 섬들이 뭍이 그리운지, 사찰 경내로 몰려오는 것 같다.

쎌카봉을 들고 신나게 구석구석 사진을 찍고 있는 아들 얼굴을

보니 해맑고 둥근 모습이 마치 태양을 닮은듯하다. 재수라는 긴 터널을 견디고 건너 대학관문을 통과한 녀석! 그동안 밤잠 못자고 사투하며 얼마나 불안하고 고된 시간의 연속이었을까? 이제 하나의 관문을 통과했다. 세상은 문들의 연속이지… 앞으로 세상에 나가면 많은 문들을 열어야 할 것이다. 초지일관 해를 향해 과녁을 당기듯 눈이 찔리고 아린 시간도, 녹아내릴 듯 살인마적 폭염의 시간도 잘 견뎌내야 하리라. 제련소를 통과한 강철이 더욱 강해지듯.

헤밍웨이의 『노인과 바다』를 보면 "84일째 망망대해에서 고기를 한 마리도 못 잡다가 어느 날 거대한 물고기가 노인의 낚싯바늘에 걸려들지. 하지만 그 물고기는 거대하고 힘이 엄청나서 노인의 힘으로는 도저히 끌어올릴 수가 없다. 노인은 사흘 밤낮을 물고기와 사투를 벌이며 씨름하지. 잡은 고기를 연민으로 바라보다 결국 작

살을 내리꽂고 노인은 승리자가 되어 거대한 청새치를 배 옆구리에 매달고 항구로 귀환하지만 오는 도중 상어 떼의 습격을 받아 거대한 물고기는 뼈만 남게 되지…" 이 소설은 어찌 보면 인생은 '공수래 공수거' 라는 진리를 비유한 하나의 우화(寓話)로도 읽히곤 한다.

아들아! 삶을 살아감에 어떤 결과에만 집착하기 보다는 과정에서 기쁨을 맛보길 바라며, 겸손함을 늘 잃지 말기를 부탁한다. 칼바람 추위를 잘 견디고 꽃을 피운 빨간 동백꽃과 아들 얼굴이 오버랩되며 환하게 웃는다. 향일암의 의미가 오늘따라 색다르게 다가옴은 무슨 이유일까?

《서울문학》 발표작

무한공포 속에서 카타르시스를 맛보다

평소 보고 싶을 땐 불현듯 만나는 번개 모임이 있다. 만나서 식사하고 차 한 잔에 때론 소주잔을 기울이며 살아가는 얘기, 시론에 열변을 토하고 주유천하, 꽃구경, 연극, 전시회 관람 등, 헤어져 뒤돌아서면 다시 보고파지는.

그들이 주말에 이종격투기를 보러 가자는 제의에, 때리고 꺾고, 유혈낭자한 그 무서운 경기를 어떻게 볼까 두려웠는데, 막상 관람해 보니 선수들의 튀는 땀방울과 거친 호흡이 느껴지는 색다른 맛이 있었다.

4월 어느 주말에 이름도 낯선 최강 이종격투기 'Neo Fight 11'이 열리는 삼성동 셈유센타 3층으로 들어섰다. 근육질 좋고 매서운 눈빛의 남성 출전 선수들과 미녀출전 선수들의 사진이 붙은 포스터가 분위기를 고조시켰다. 2층까지 관람석을 구비한 대회장엔 화

려한 조명이 천정에 빼곡하게 매달려 있었다. 섬유센타에 걸맞게 패션쇼나 하면 잘 어울릴 듯한 그곳에는 사각의 링이 준비되어 있었다. 요모조모 점검하며 분주히 움직이는 운영요원과 워밍업으로 흐르는 강렬한 사운드의 뮤직이 사뭇 나를 흥분시키고 있었다.

이종(異種)격투기란 서로 다른 종목간의 격투경기를 말한다. 여러 가지 격투들 예를 들면 태권도, 가라데, 쿵푸, 유도, 권투, 레슬링, 무에타이, 삼보, 씨름, 브라질리안 주짓수, 일본의 스모, 러시아의 삼보, 프랑스의 사바테등 모든 나라의 모든 무술 종목간의 대결을 말하는 것이다. 이종격투기의 비슷한 용어로는 실전무술, 종합격투기, MMA(Mixed Martial Art)등으로 표현되기도 한다.

애국가가 울려 퍼지고 무술을 하다가 고인이 된 영혼을 위한 묵념을 끝내고, 선수들 입장이 있었다. 남자 웰터급(몸무게 73Kg이

하) 8강전이라서 그런지 키는 170~180cm 정도의 체구로 흔히 주위에서 볼 수 있는 보통남자들의 모습이었다.

경기방식은 토너먼트방식이었다. 미녀와 야수를 연상시키는 라운드 걸들이 선수를 링 위로 안내하고 경기진행 신호와 함께 경기가 시작되었다.

경기는 우선 선수들의 격렬한 몸짓보다는 방송사의 중계와 링 주변을 둘러싼 수십 명 사진기자단의 셔터와 번쩍이는 플래시 터지는 소리로 출발했다. 만일의 부상에 대비해서 배석한 의사도 눈에 띤다. 제1경기 "땡"하는 시작음에 따라 홍팀 청팀으로 입장한 선수의 경기가 시작되었다. 좀 눈여겨 보려 하는 순간 1분 50초만에 K선수가 B선수를 누르고 KO승으로 이겼다. 아뿔싸! 경기의 룰을 사전에 익히고 왔더라면 재미가 배가 되었을 텐데, 아쉬움이 남

는다. 경기가 짧게는 2분 내외에서 3라운드 연장전까지 갈 때는 10여분을 손에 땀을 쥐게 했다. 분위기를 살리는 파워 있는 음악과 "쨍그렁!" 하는 사금파리 깨지는 효과음은 등줄기를 오싹하게 만들었다. 휴식시간에 선수들은 얼음주머니로 머리의 열을 식히며 매니저와 전략을 논했다. 관람객들은 과연 누가 이길까? 를 점치며 본인이 좋아하는 선수의 액션에 따라 파이팅을 외치며 응원 하였다.

경기에 몰입, 응원과 환호, 비명과 안타까움이 교차하는 경기장은 열기로 후끈거렸다. 그런데 돌아보니 어느새 "파이팅"을 외치며 응원하고 있는 나 자신을 발견한다.

아! 이것이구나! 싸우는 것은 선수만이 아니구나 하는 생각에 이른다. 선수들이 열심히 싸우는 만큼 보는 관객도 뛰는 것이 이종격투기였던 것이다. 뜨겁게 응원하다가 선수가 맞으면 비명을 지르

는, 이 솔직하면서도 본능(本能)적인 몸짓을 통해서, 내부에 있던 감정의 응어리들이 발산되는 것 같다. 선수들에게 자기의 삶을 투영시키고, 열광하면서 대리만족을 만끽하는 것이다.

최종결승전에서는 N사 소속 챔피언 K선수가 B선수를 누르고 타이틀 방어에 성공하였다. 환한 웃음으로 포효하는 승자의 모습은 정말 멋졌다. 이래서 이종격투기를 정직한 게임이라고 하는구나 싶었다. 선수가 반칙을 할 때는 주심이 가차 없이 옐로 카드를 제시하며 바로 잡는다. 그리고 정해진 공간과 시간 안에서는 그렇게 죽기 살기로 뒹굴고, 역전에 역전을 거듭하며 싸우고, 또 싸우더니 시간이 종료되자 깨끗이 악수를 한다.

결국 우리네 삶도 이런 것이 아닌가 싶다. 인생이라는 무대 위에 서서 온몸을 던지며 살아가는 것, 쓰러지지만 다시 일어나는 것, 그

러다가 여기저기 상처가 생기지만, 그 상처로 인해서 더욱 강인해지는 것. 원초적(?) 혈전에 대한 무한 공포로 떨던 나, 선수들의 숨소리와 땀방울 속에서 승자와 패자로 나뉘는 치열한 혈투를 보며 묘한 카타르시스를 맛보았다. 누가(?) 어떤 종목(?)이 더 강한가를 향한 끝없는 질문과 확인 욕구 또한, 인간의 본성이 아니던가?

승자는 패자에게 악수를 권하며 위로하듯 감싸는 모습이 너무나도 인간적이고 감동적인 모습으로 닥아 왔다. 오늘의 승자에겐 실력이 한층 더 도약하길, 패자에겐 다음 경기에는 꼭 우승하길 기원하며 경기장을 나섰다. 《창작수필》 발표작

대추차 풍경

무언가 헛헛할 때엔 그 찻집에 들러서 잘 다린 대추차 한 잔을 마시고 온다. 나만의 처방전처럼 그런 날은 신기하게 마음이 편안해진다. 그 찻집은 한옥 안채에 툇마루가 딸려있고 안마당이 있다. 넓은 마당 한가운데는 목련나무가 몇 그루 있고 장독이 있어서 고향집에 간 것처럼 푸근하다. 마당가의 별채에서 안뜰을 바라보며 차를 마셔도 좋고 격자문이 있는 방에서 문밖의 풍경을 바라보며 마셔도 그윽함이 있다.

도심의 건물엔 한두 건물 건너 커피숍이 즐비하다. 커피를 마실 때는 심플한 현대적 공간이나 모던한 인테리어 감각과 잘 어울린다면 전통차인 대추차는 한옥을 활용한 공간이거나 시멘트 건물보다는 황토 집에서 마실 때 더 맛이 나는 건 왜일까.

나 어릴 적 고향집 우물가에는 큰 대추나무가 두 그루 있었다. 무더운 날 바람이 불어올 때면 손톱만 한 대추나무 잎들이 햇빛을 받아 반짝이며 바람에 찰랑였다. 한여름엔 우물가에서 펌프로 물을 퍼 올려 아버지께 등목을 해주며 더위를 식히던 곳도 바로 대추나무 아래에서였다. 여름 지나 가을이 깊어갈 즈음이면 잘 익은 빨간 대추알들은 잘못 살았어도 마치 잘 살아온 것처럼 훈장처럼 나뭇가지마다 주렁주렁 열렸다. 파란 대추알들이 빨갛게 익어가는 우물가 풍경은 시간의 흐름을 알려주는 신호등 같았고 그 앞에 서면 마음이 급해지다가도 분위기에 압도당하기 일쑤였다. 풍년든 해에는 잘 익은 대추를 두어 말 땄다. 갓 딴 대추는 과즙이 많고 달고 아삭아삭해서 맛있었다. 종갓집이라 일부는 잘 말려서 제사상에

올리려고 보관했고 이웃집에도 후하게 한 바가지 나눠주고 먹었다. 어린 날의 추억은 어른이 된 후에도 오래도록 나를 떠나지 않는다.

도심의 찻집에서 대추차를 주문하면 한잔 내오는 대추차는 그냥 대추차가 아니었다. 묵직하고 큰 도자기 잔에 가득한 황톳빛 대추차는 속 깊은 우물처럼 나를 유년의 시절로 데려간다. 찻잔 속에는 부모님 얼굴과 주름으로 가득한 온화한 할머니 얼굴, 형제들 얼굴이 차례로 떠있다. 찻잔에 고명으로 떠있는 대추편을 씹다 보면 어린 시절 추억이 함께 따라 나와서 단숨에 마시지 못하고 천천히 음미하며 마시게 된다.

결혼 전에 한때 나는 오빠와 할머니와 셋이서 함께 서울살이를 했다. 그때의 일이다. 손주들이 아침에 출근하면 퇴근해서 저녁 무렵이나 돼서 돌아오니 할머니는 낮 시간이 무료하셨을 테다. 옆집

아주머니가 대추를 작은 칼로 도려내서 씨와 분리해서 대추편만 찻집에 대주고 용돈벌이를 했다. 할머니도 하시면 어떠냐고 권했다. 할머니는 소일거리 삼아 그 일을 하셨다. 주머니에 쌈짓돈이 조금씩 불어가는 재미에 힘들지만 일하는 재미를 붙이셨다. 대추를 발라서 보내고 많은 양의 대추씨를 들통에 넣고 오랜 시간 푹푹 달여서 손주들에게 한 대접씩 주시곤 했다.

그때 마셨던 달고 그윽한 깊은 대추차 맛을 지금도 잊지 못한다. 한 대접 마시고 나면 보약 한 사발을 먹은것처럼 든든했다. 그래서인지 대추차를 마실 때면 할머니 얼굴이 제일 먼저 떠오른다. 일찍이 홀로되신 할머니는 내가 아버지 말을 안 들어서 두 손 들고 밥도 못 먹고 벌을 설 때면 고등어를 구워서 몰래 부엌 뒤 쪽마루로 불러서 따뜻한 밥을 챙겨 주셨다. 눈물과 함께 삼키던 한 공기의 밥은

세상에서 먹어본 밥 중에 제일 따스한 맛으로 기억된다. 이래저래 할머니는 내게 과분할 정도로 사랑과 정을 듬뿍 주셨다. 이제는 꿈속에서나 볼 수 있는 할머니가 해를 더할수록 그리워진다.

갱년기를 건너며 잠이 안 오는 날이 부쩍 많아졌다. 그런 날엔 집에서 대추차를 끓여서 마신다. 긴장감이 풀리면서 잠에 들곤 한다. 이따금씩 대추차를 마실 때마다 할머니가 손마디 굵은 손으로 대추를 까시던 바쁜 손길이 떠오른다. 파김치가 돼서 퇴근하는 내 등을 거친 손으로 쓱쓱 문질러 주실 때마다 힘이났다. 삼계탕이나 한약재에 넣으면 있는 듯 없는듯하면서 빠지면 안 되는 꼭 필요한 게 대추다. 할머니의 생을 반추해보면 한 번도 크게 빛나보지도 못하면서 후손들에게 꼭 필요한 깊은 사랑을 주셨다. 할머니의 깊은 정과 대추의 은은하고 깊은 맛이 많이 닮았다는 생각이 든다.

내게 대추는 그냥 대추가 아니다. 장석주시인은 '대추 한 알' 이라는 시에서 '저게 저절로 붉어질리는 없다. 저안에 태풍 몇 개, 저안에 천둥 몇 개, 저안에 벼락 몇 개' 라고 했다. 내게도 대추는 대추알마다 많은 시간의 응축과 구름과 추억과 가족의 얼굴들이 담겨있다. 도심에서 대추차를 마실 때 겉으론 태연한척해도 은밀하게 그 많은 풍경의 속살을 만나면서 마시게 된다. 그래서 가끔씩 이 세상에서는 볼 수 없는 가족들이 그리울 때마다 그 찻집을 찾아가는지 모르겠다. 특히 할머니가 보고 싶은 날엔.

《한국수필》발표작